王羲之黄庭经小楷集字古诗

名帖集字丛书

◎ 陆有珠 何浏 编

广西美术出版社

U0146631

图书在版编目（CIP）数据

王羲之黄庭经小楷集字古诗 / 陆有珠编著 . —南宁：广西美术出版社，2017.5
（名帖集字丛书）
ISBN 978-7-5494-1767-4

Ⅰ . ①王… Ⅱ . ①陆… Ⅲ . ①楷书—法帖—中国—东晋时代 Ⅳ . ① J292.23

中国版本图书馆 CIP 数据核字（2017）第 122607 号

名帖集字丛书

王羲之黄庭经小楷集字古诗

编　　者	陆有珠　何　浏
编　　委	利开平　陆　艺　郭子彦
	唐熙海　韦　灯
策　　划	潘海清　黄丽伟
责任编辑	杨　勇
助理编辑	黄丽丽
责任校对	梁冬梅
审　　读	肖丽新
装帧设计	陈　欢
排版制作	李　冰
出版发行	广西美术出版社有限公司
地　　址	广西南宁市望园路 9 号
邮　　编	530023
网　　址	www.gxfinearts.com
电　　话	0771-5701356　5701355（传真）
印　　刷	广西大华印刷有限公司
开　　本	787 mm×1092 mm　1/12
印　　张	6 4/12
版　　次	2017 年 7 月第 1 版
印　　次	2017 年 7 月第 1 次印刷
书　　号	ISBN 978-7-5494-1767-4
定　　价	20.00 元

目录

集字创作

一、什么是集字

　　集字就是根据自己所要书写的内容，有目的地收集碑帖的范字，对原碑帖中无法集选的字，根据相关偏旁部首和相同风格进行组合创作，使之与整幅作品统一和谐，再根据已确定的章法创作出完整的书法作品。例如，朋友搬新家你从字帖里集出"乔迁之喜"四个字，然后按书法章法写给他表示祝贺。

　　临摹字帖的目的是为了创作，临摹是量的积累，创作是质的飞跃。从临帖到出帖需要比较长的学习和积累，而集字练习便是临帖到出帖之间的一座桥梁。

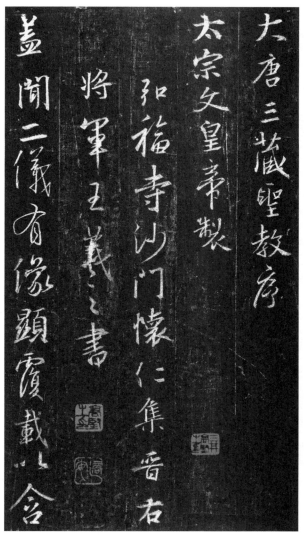

古代著名集字作品《怀仁集王羲之圣教序》

二、集字内容与对象

集字创作时先选定集字内容，可从原碑帖直接集现成的词句作为创作内容，或者另外选择内容，如集字对联、集字词句或集字文章。

集字对象可以集一个碑帖的字；集一个书家的字，包括他的所有碑帖；根据风格的相同或相近集几个人的字或集几个碑帖的字；再有就是根据结构规律或书体风格创作新的字使作品统一。

三、集字方法

1. 所选内容在一个碑帖中都有，并且是连续的。

如集下图，在《黄庭经》中都有，临摹出来，落款成作品。

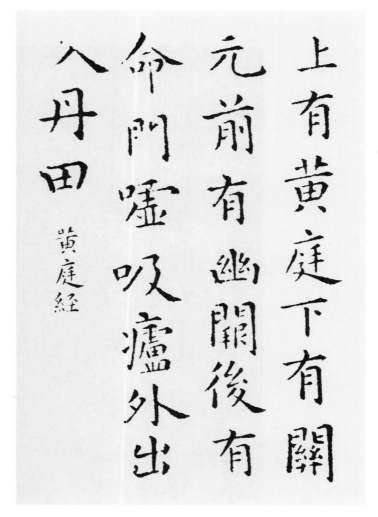

2. 在一个碑帖中集部首点画成字。

例如："方寸之中，盖藏精神，恬淡无欲，和气致祥"十六字，前十五字在《黄庭经》中都有，而"祥"字没有。我们先找出"神"字和"羔"字。

经过整理成为

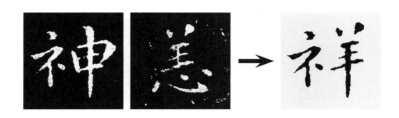

和恬盖方
气恢藏寸
致無精之
祥欲神中

3. 在多个碑帖中集字成作品。

如"三五合气要本一，谁与共之升日月"十四字是集《黄庭经》的字，落款来自《圣教序》。

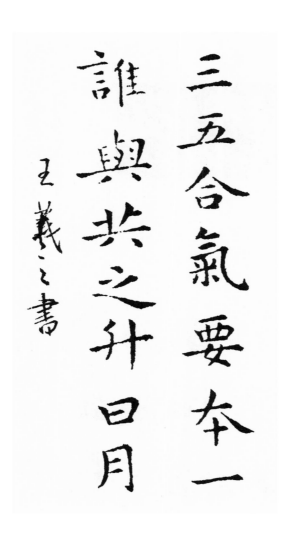

4. 根据结构规律和书体风格制造新的字。

《黄庭经》的小楷结构规律是收放高低明显，如"水"字左高右低，左收右放，"跟"字按此规律写出。"五"字左放右收，左低右高，"旦"字也按此规律写出。

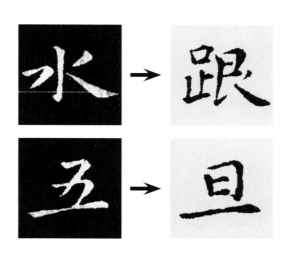

四、常用创作幅式（以《黄庭经》为例）

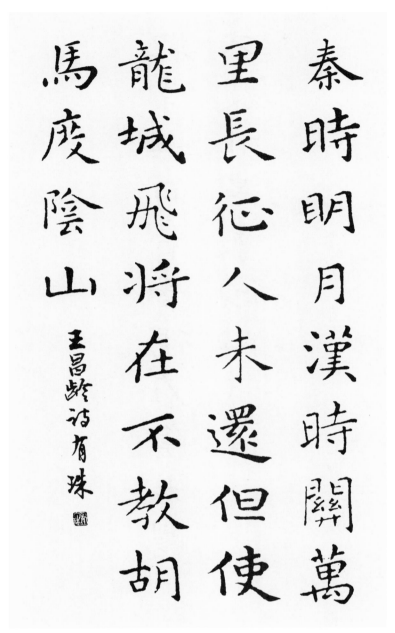

中堂

1. 中堂

特点：中堂通常挂在厅堂的中间或主要位置。一般把六尺及六尺以上整张宣纸叫大中堂，五尺及五尺以下整张宣纸叫小中堂。传统书法作品大多由上到下安排字距，由右到左安排行距。中堂也是从右到左排列，首行顶格，末行可以满格或不满格，但应避免单字成行。

款印：中堂的落款可跟在内容后或另行起行，根据款识内容可落单款或双款。落款和盖印都应视为书法作品的有机组成部分，印章可盖名号章和闲章，闲章有斋馆印、格言印、生肖印等。名号章钤在款识后，闲章一般钤在首行第一、二字之间。

此地常無日青青獨在陰太陽
偏不及非是未傾心 有珠

条幅

2. 条幅

特点：条幅是长条形作品，如整张宣纸对开竖写，又叫单条或小立轴。根据内容可单行或多行书写，和中堂的书写形式相同。

款印：款有上款和下款，上款写受书人的名字（一般不冠姓，单名例外），下款署作者姓名或字号和书写作品的时间、地点等。上款不宜与正文齐平而应略低于正文一至二字。下款可以在末行剩下的空间安排，如末行剩下的空间少而左侧剩下的空间多，则在左侧落笔较好，但末字不宜与正文齐平，并且要注意留出盖印的位置。

横幅

3. 横幅

特点：把整张宣纸裁成横式的长条来书写。横幅的布局横写竖写均可，一般是只有一列的横写，有多列的竖写。

款印：落款的位置要恰到好处，多行落款可增加作品的变化，还可以对正文加跋语，跋语写在内容前。印章在落款处盖姓名章，起首部盖闲章。

对联

4. 对联

特点：对联由上联和下联竖写构成，一整张宣纸对开或用两张大小相等的纸书写。

款印：对联落款和条幅相似，但上款落在上联右侧，下款落在下联左侧。落款的称呼要恰如其分，如果受书者的年龄较大，可称前辈或先生，或某某老、某某翁，相应地可用"教正""鉴正"等；如果年龄和自己相当，可称同志、同学，相应地用"嘱""雅嘱"等；如果是内行或行家，可称为"方家""法家""专家"，相应地用"斧正""教正""正腕""正字"等。受书者的书写位置，应安排在上款，以示尊重和谦虚。

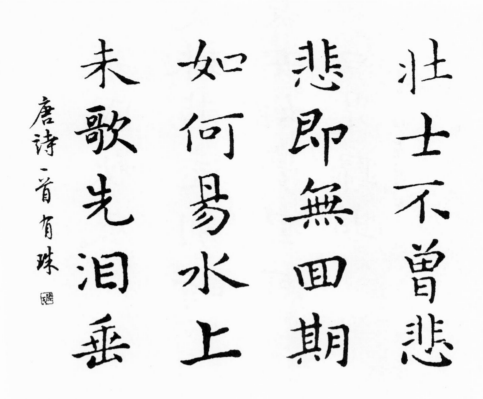

<div align="right">斗方</div>

5. 斗方

特点：斗方是正方形的幅式。这种幅式的书写容易整齐，尤其是楷书，字间行间容易平均，需要调整字的大小、粗细、长短，使作品章法灵动。

款印：落款的时间一般用公历纪年，也可用干支纪年。月、日的记法很多，有些特殊的日子，如"春节""国庆节""教师节"等，可用上以增添节日气氛。书写者的年龄较大的如六十岁以上或年龄较小的如十岁以下，可特别书出，其他则没有必要书出。款印的格式甚多，但在实际应用中不应拘泥而全部套上，应视具体情况而定。

水國秋風

夜殊非遠別時

長安如夢里何

日是歸期

李白詩有殊

团扇

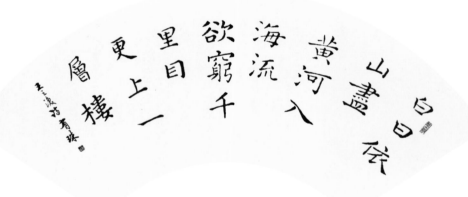

白日

山盡黃河入

海流

欲窮千

里目更

上一

層樓

折扇

6. 扇面

特点：扇面分为折扇和团扇两类。折扇的幅式较特殊，它是弧形的幅面，一般用长短交错的行列来安排，落款可稍长；团扇则安排成圆形或近似圆形的形式。

款印：落款一般最多是两行，印章加盖方式可参考以上介绍的幅式。

10

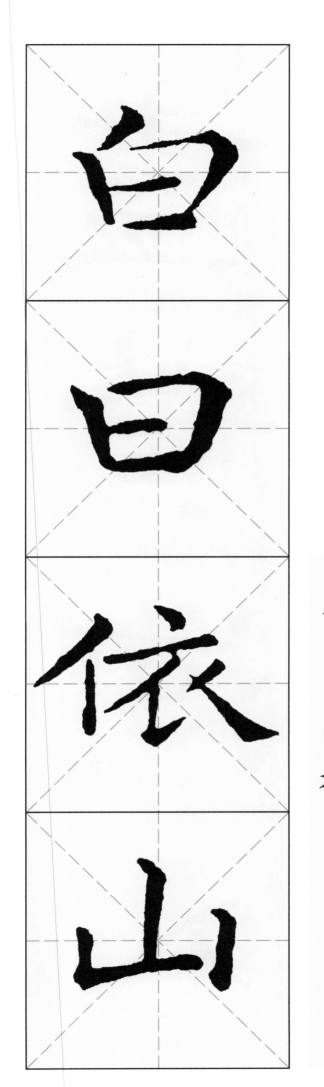

登鹳雀楼

（唐）王之涣

白日依山尽，黄河入海流。

欲穷千里目，更上一层楼。

白日依山尽黄河入
海流欲穷千里目更
上一层楼

王之涣诗　有珠

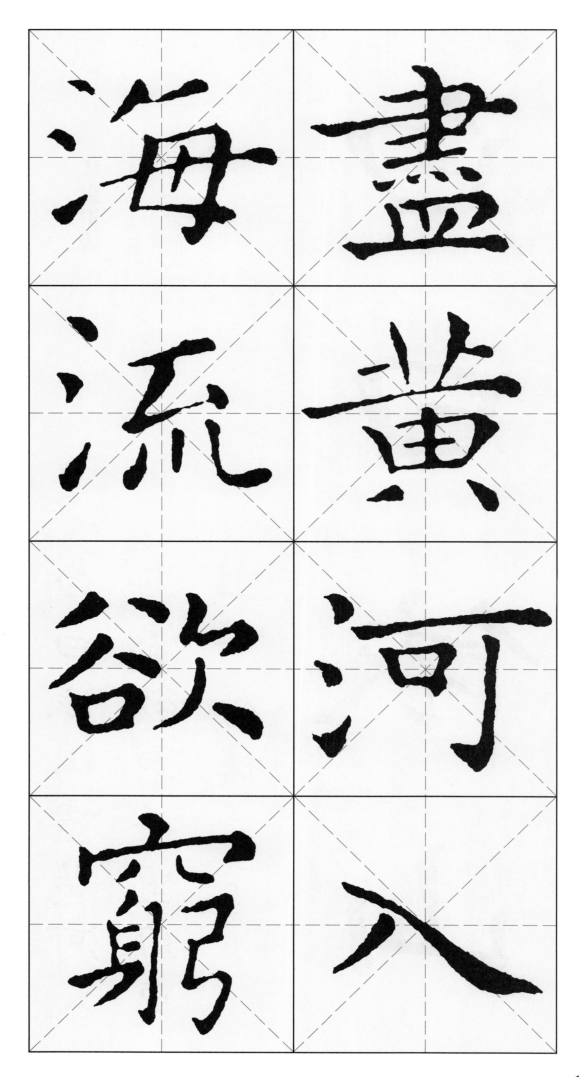

海 盡

流 黄

欲 河

窮 入

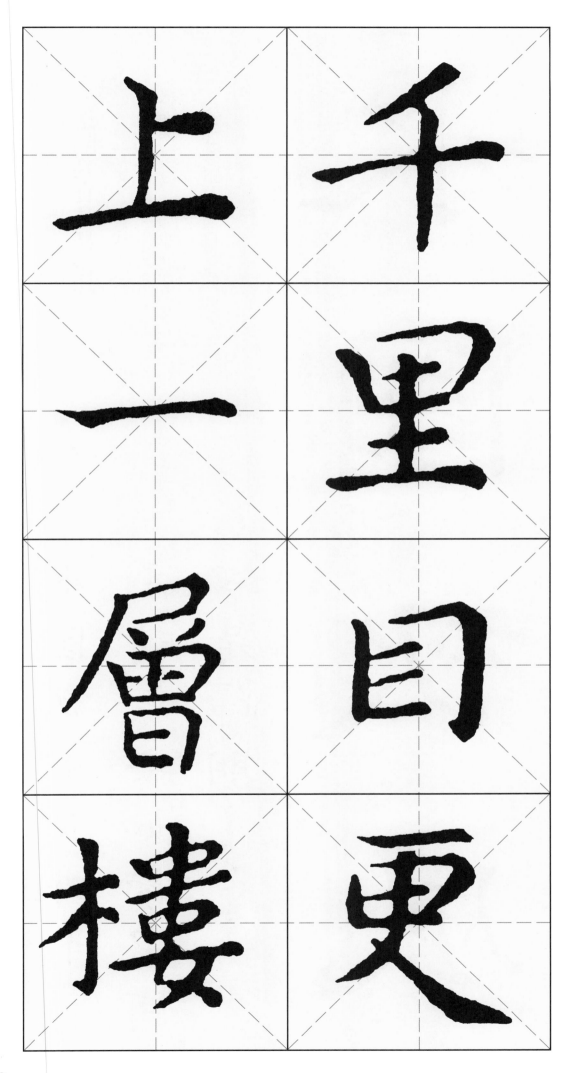

送陆判官往琵琶峡

（唐）李白

水国秋风夜，殊非远别时。

长安如梦里，何日是归期。

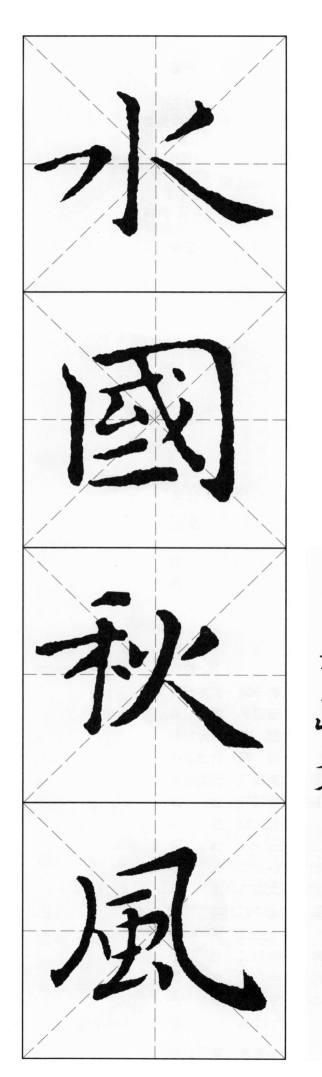

水國秋風夜殊非遠
別時長安如夢里何
日是歸期

李白诗有珠

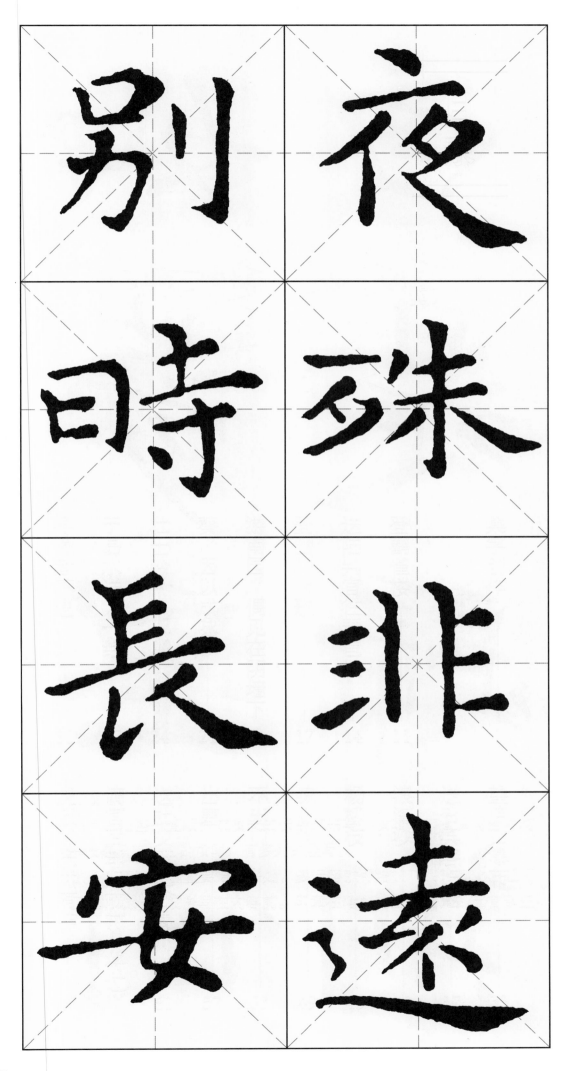

别夜时殊长非安远

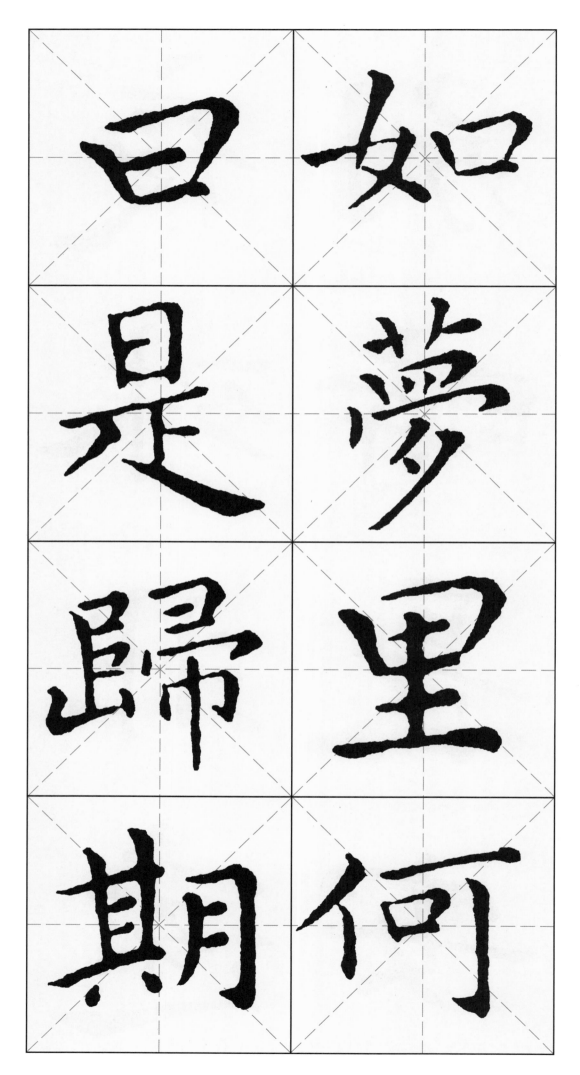

曰是歸期

如夢里何

登幽州台歌

（唐）陈子昂

前不见古人，
后不见来者。
念天地之悠悠，
独怆然而涕下！

前不见古人後不见
来者念天地之悠悠
独愴然而涕下

陈子昂诗一首有珠

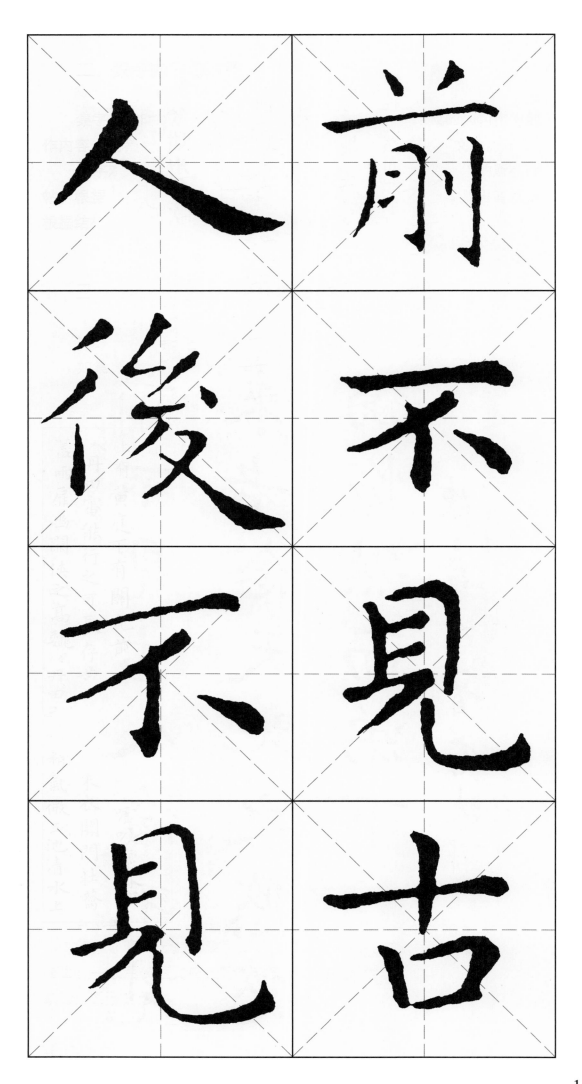

人 前

後 不

不 見

見 古

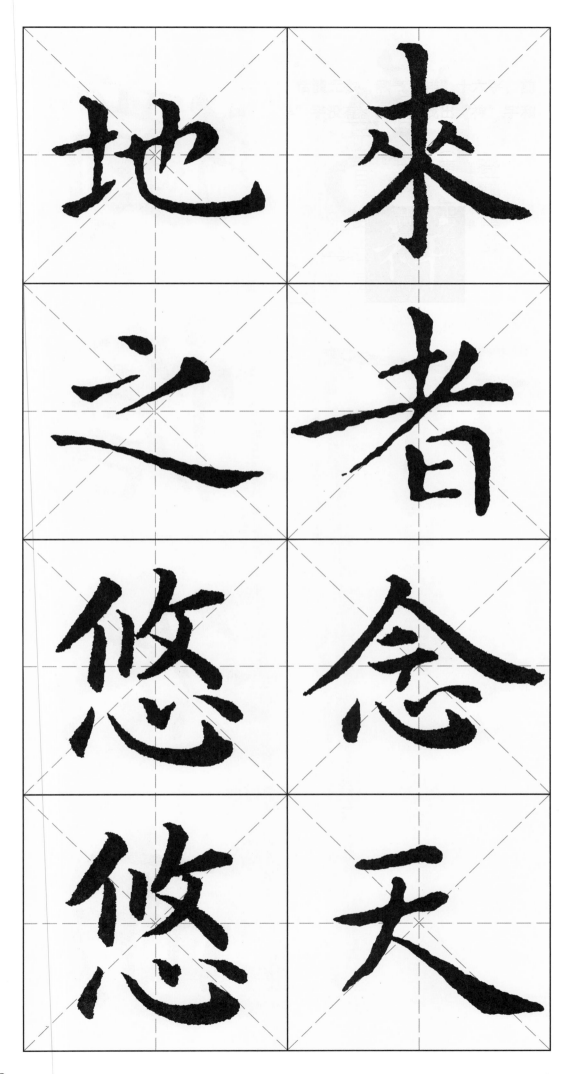

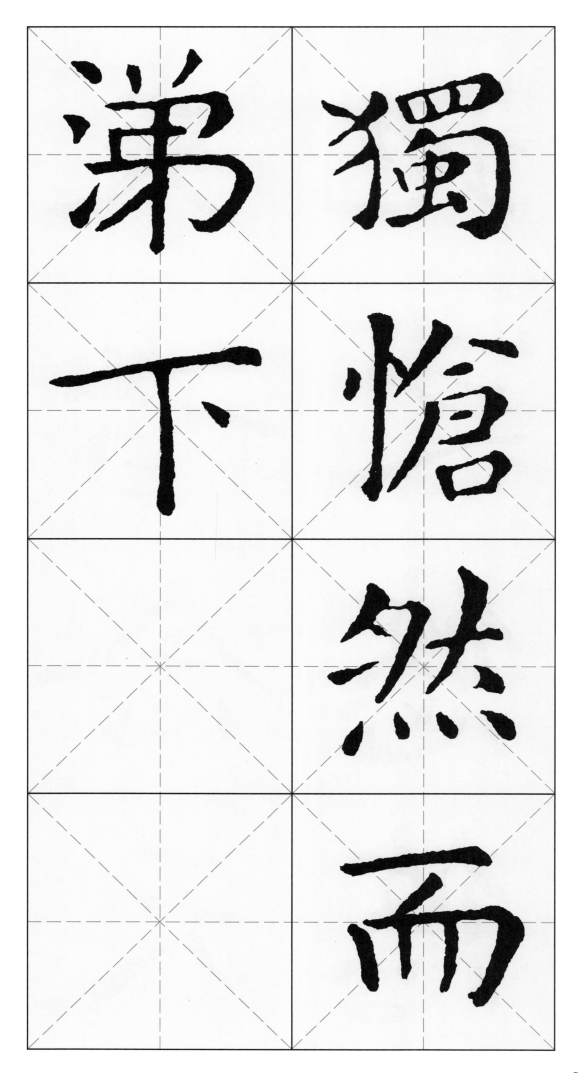

弟 獨

下 愾

　 然

　 而

游南园，偶见在阴墙下葵，
因以成咏

（唐）刘长卿

此地常无日，青青独在阴。
太阳偏不及，非是未倾心。

此地常无

此地常无日青青獨在

陰太陽偏不及非是未

傾心　劉长卿詩一首有珠

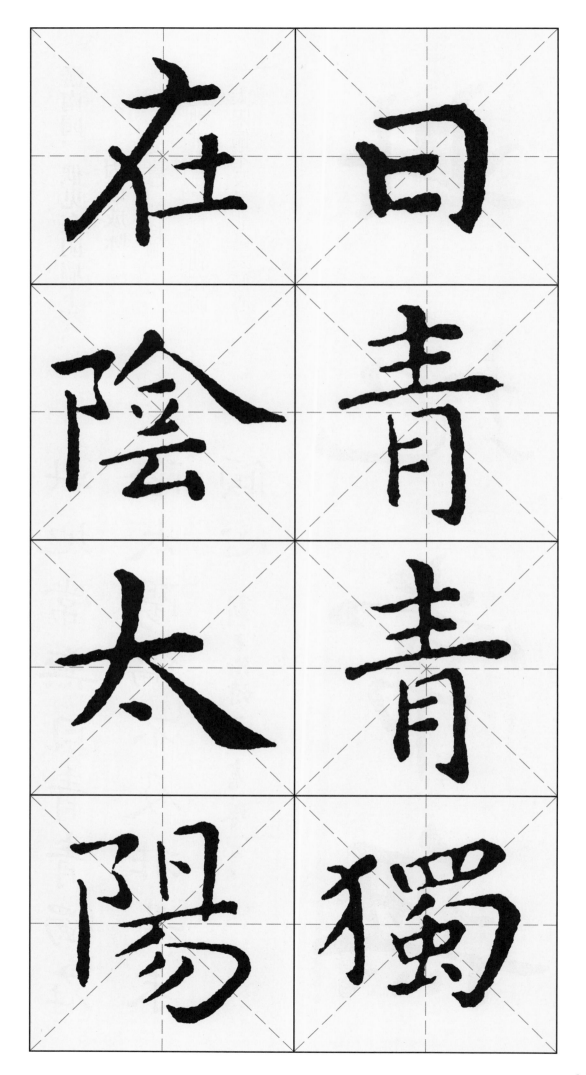

在曰

陰青

太青

陽獨

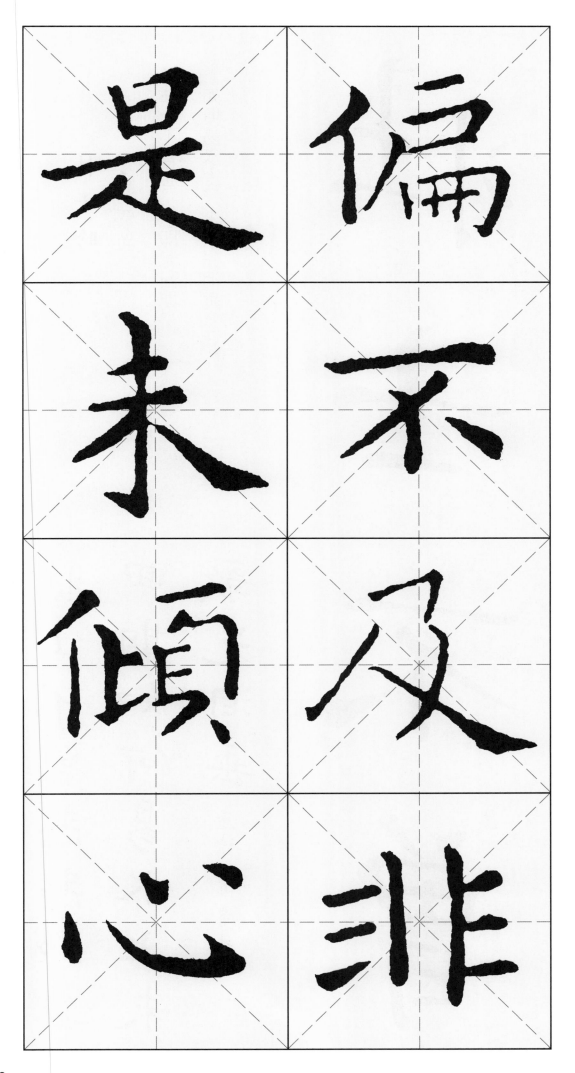

是 偏

未 不

傾 及

心 非

壮士吟

（唐）贾岛

壮士不曾悲，悲即无回期。

如何易水上，未歌先泪垂。

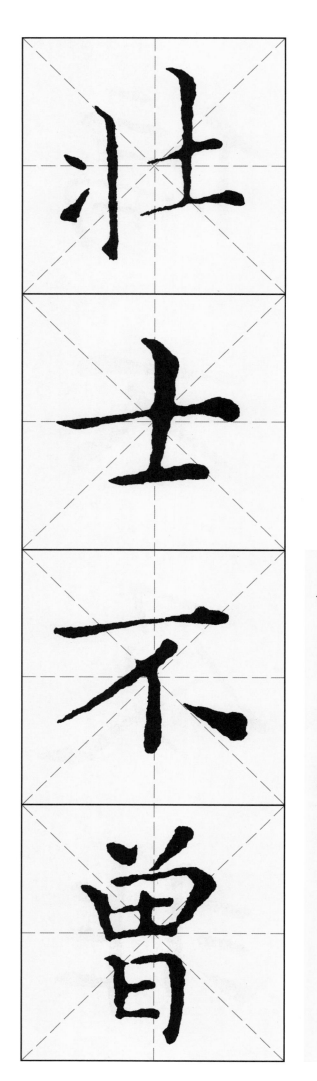

壮士不曾悲悲即無
回期如何易水上未
歌先泪垂　唐诗一首有珠

24

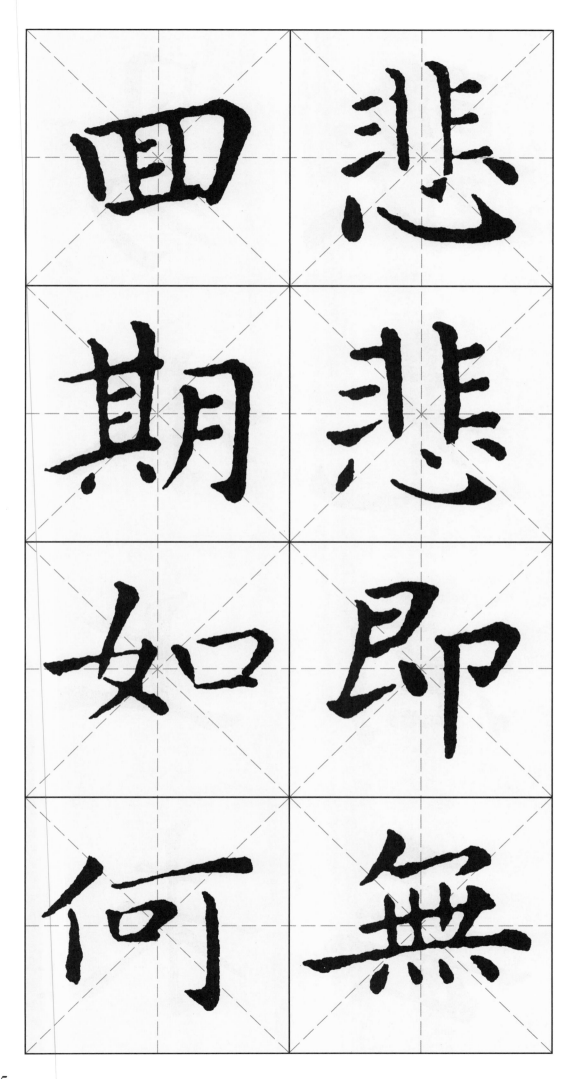

悲 四

悲 期

即 如

無 何

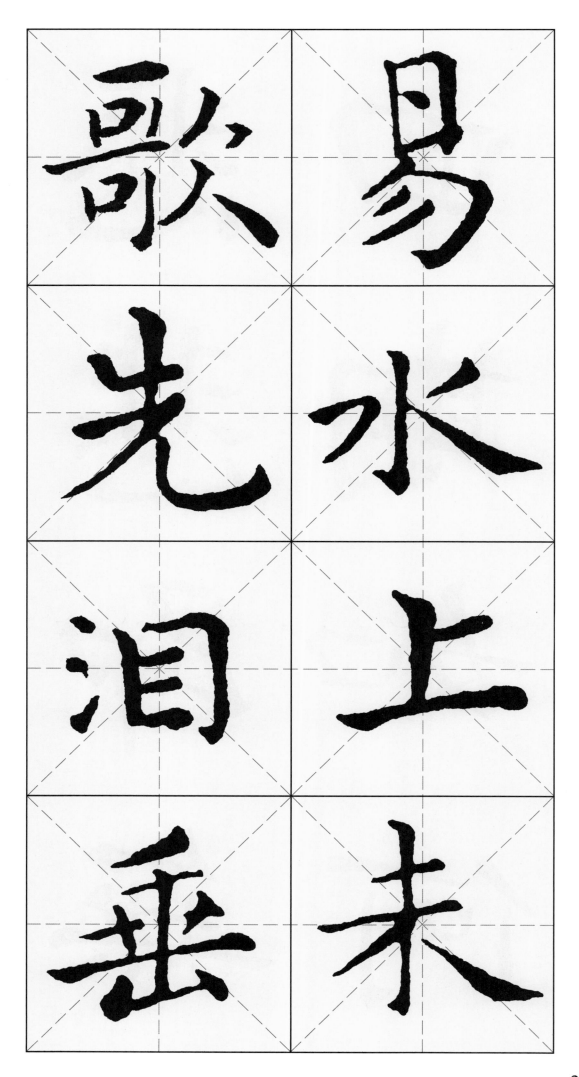

歌、易

先水

泪上

垂未

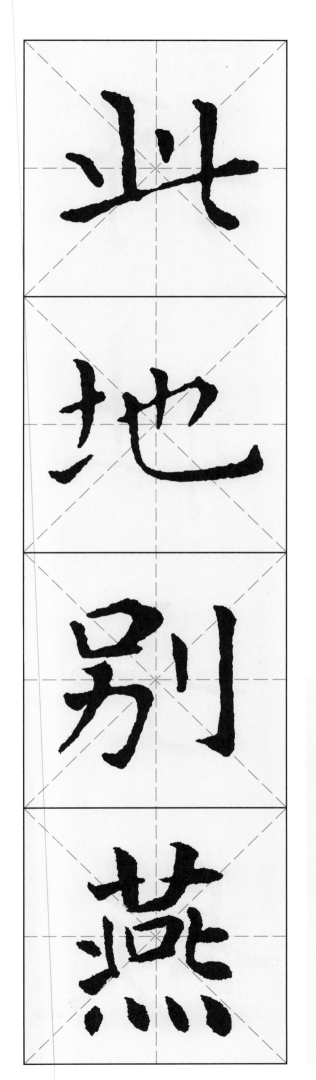

于易水送人一绝

（唐）骆宾王

此地别燕丹，壮士发冲冠。

昔时人已没，今日水犹寒。

此地别燕丹壮士

发冲冠昔时人已

没今日水犹寒

骆宾王诗一首 有珠

衝 丹

冠 壯

普 士

時 長

曰 人

水 已

猶 没

寒 今

29

寻隐者不遇

（唐）贾岛

松下问童子，言师采药去。

只在此山中，云深不知处。

松下問童子言師採藥去祇在此山中雲深不知處

贾岛诗一首铭古居士有珠

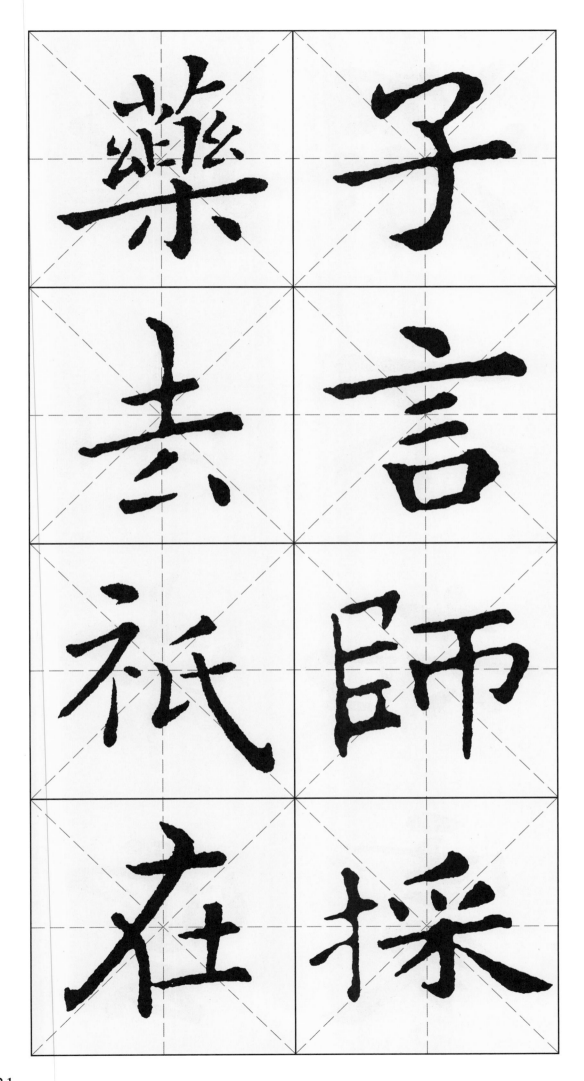

藥　子

去　言

祇　師

在　採

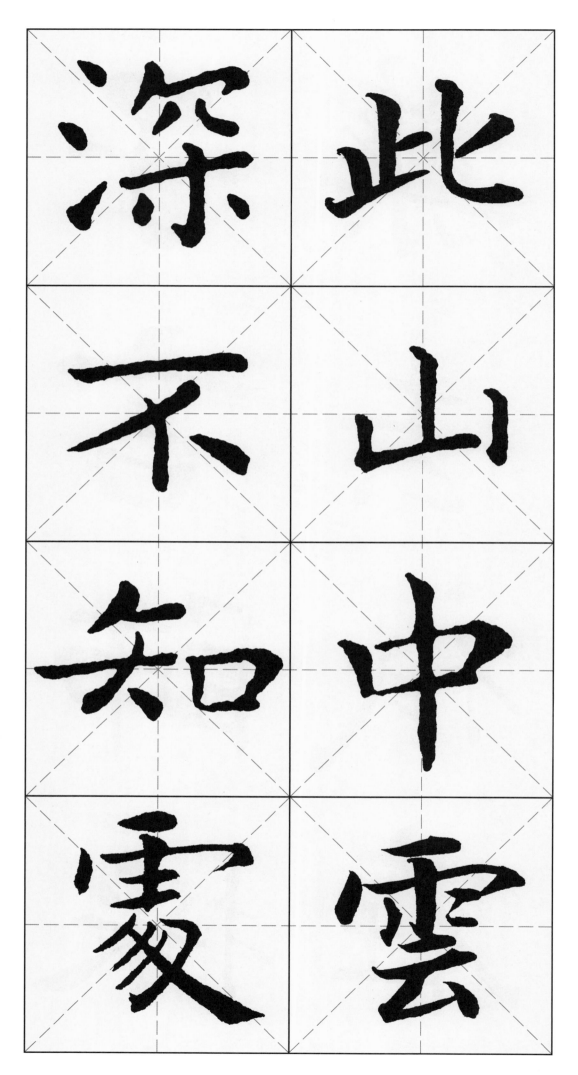

深此

不山

知中

雲雲

日照香爐

33

望庐山瀑布

（唐）李白

日照香炉生紫烟，遥看瀑布挂前川。

飞流直下三千尺，疑是银河落九天。

日照香爐生燄煙遥
看瀑布掛前川飛流
直下三千尺疑是銀
河落九天

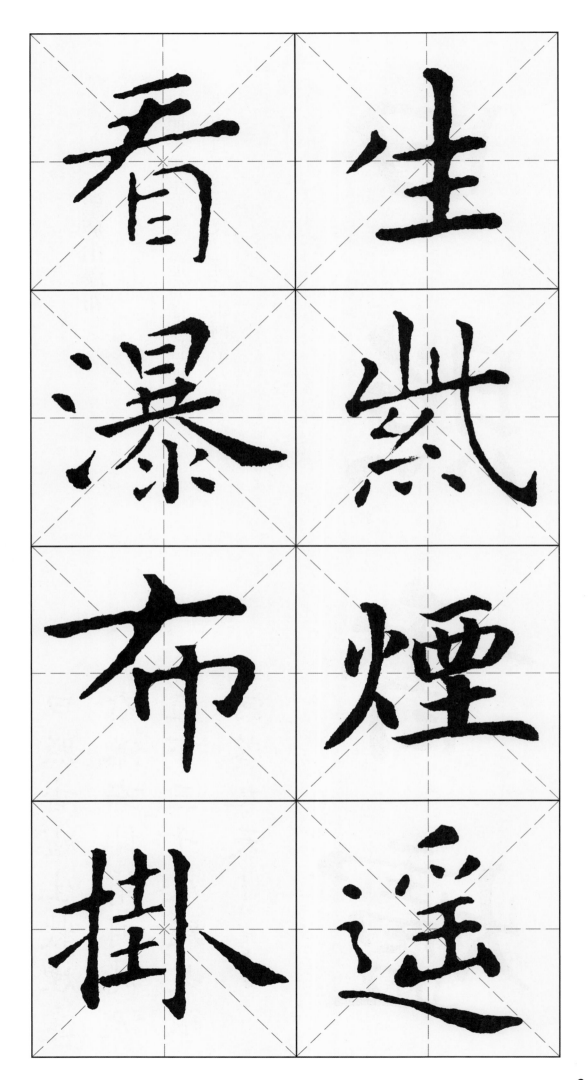

看　生

瀑　紫

布　煙

掛　遙

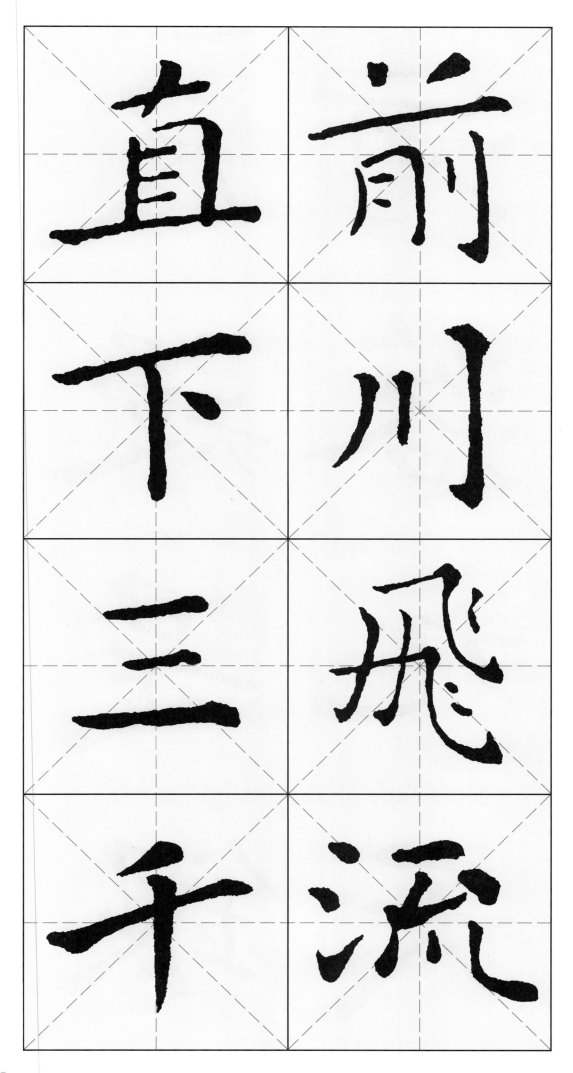

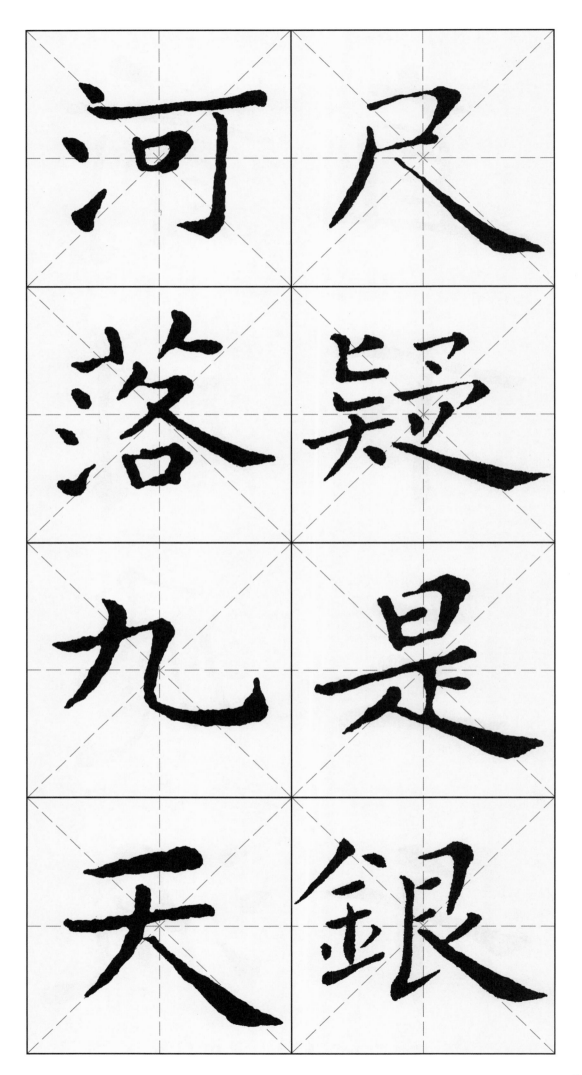

河 尺

落 疑

九 是

天 銀

鏡湖流水

送贺宾客归越

（唐）李白

镜湖流水漾清波，狂客归舟逸兴多。

山阴道士如相见，应写黄庭换白鹅。

鏡湖流水漾清波狂
客歸舟逸興多山陰
道士如相見應寫黄
庭换白鵞　李白詩賀珠

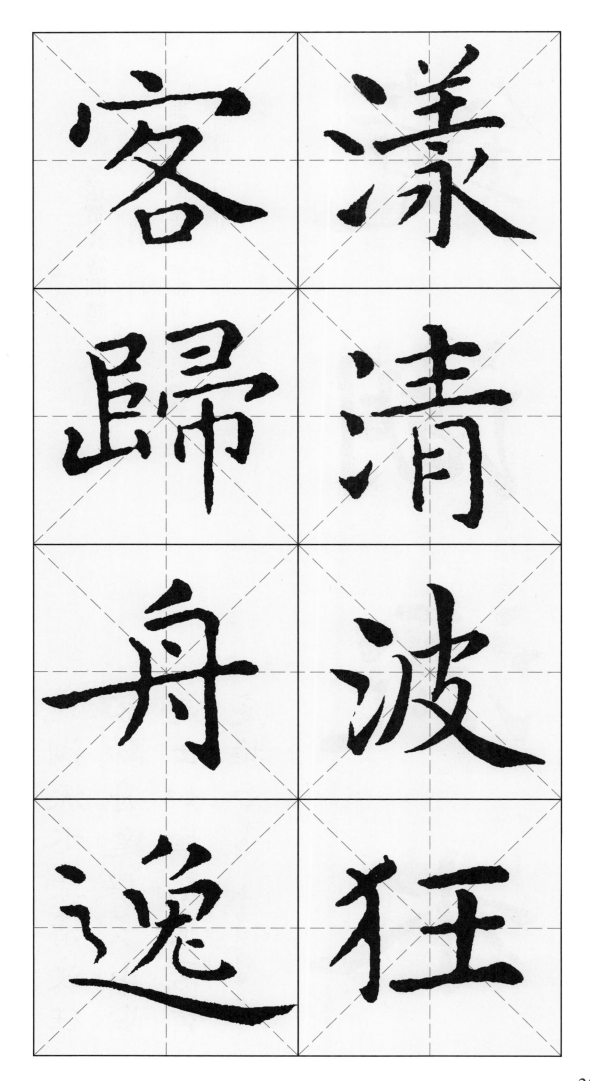

客漾

歸清

舟波

逸狂

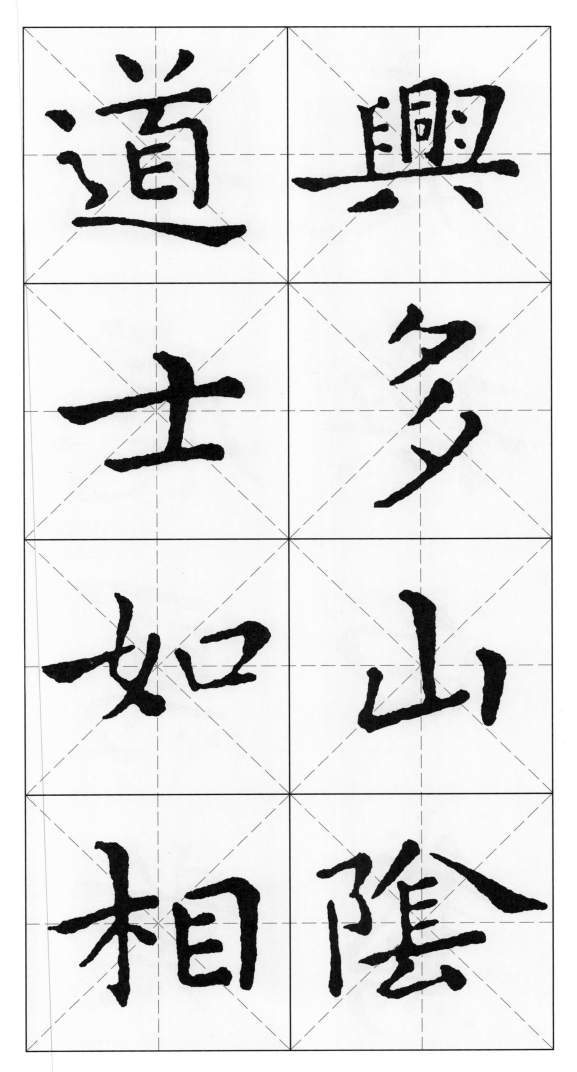

道 興

士 多

如 山

相 陰

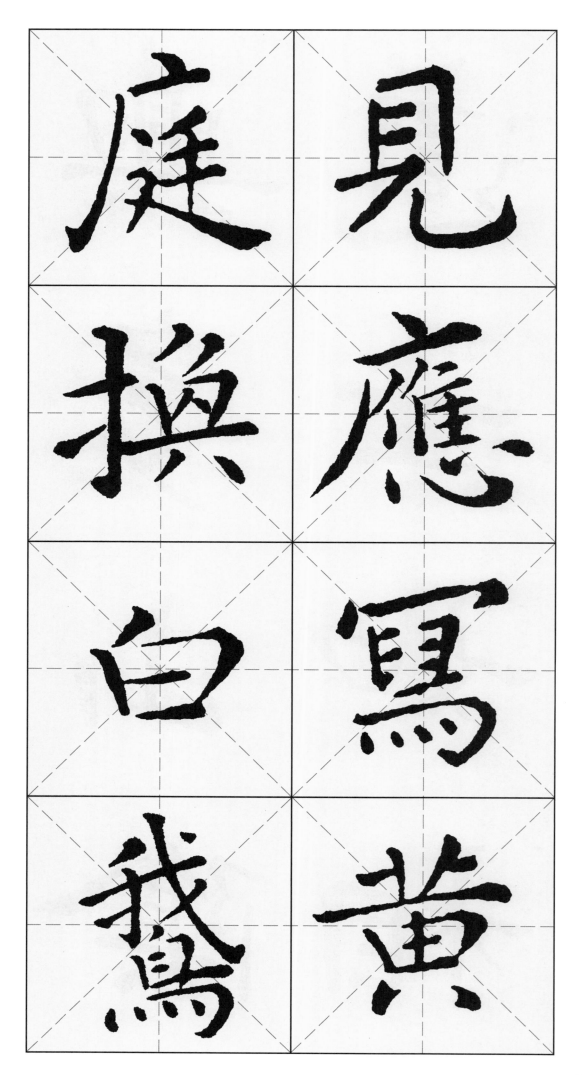

庭　見

換　應

白　寫

我　黃

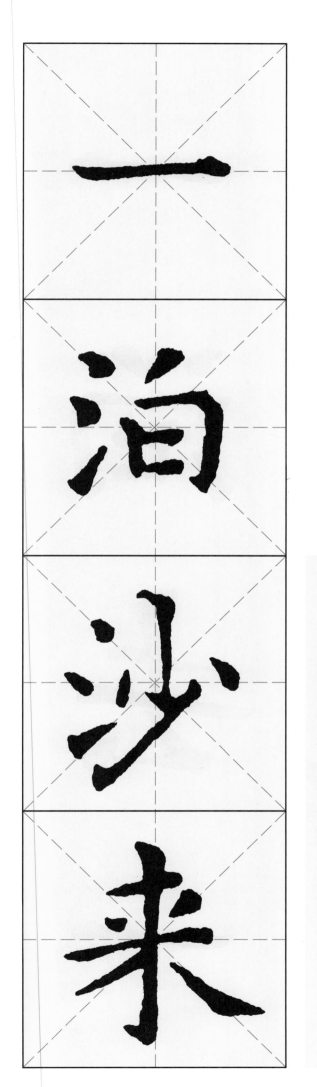

浪淘沙

（唐）白居易

一泊沙来一泊去，一重浪灭一重生。
相搅相淘无歇日，会交山海一时平。

一泊沙来一泊去一重浪
灭一重生相搅相淘無歇
曰會交山海一時平
白居易诗一首有珠

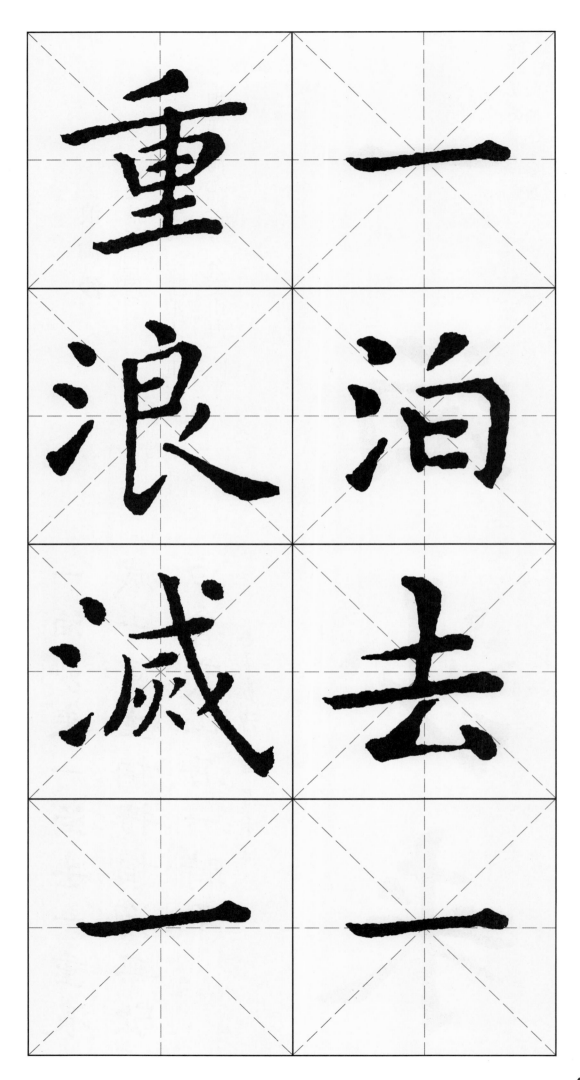

一

重

泊

浪

去

滅

一

一

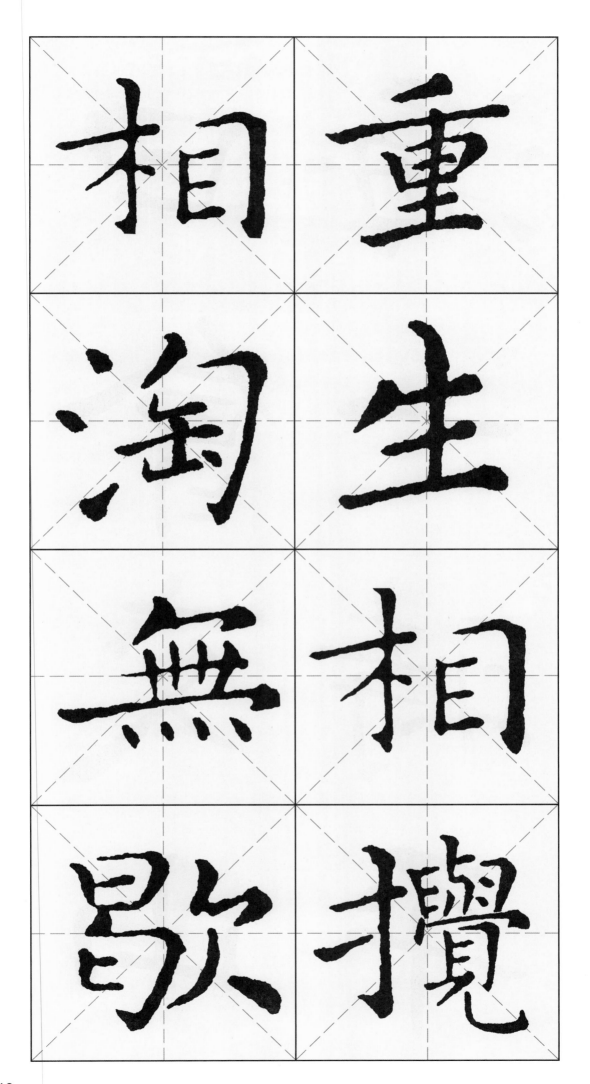

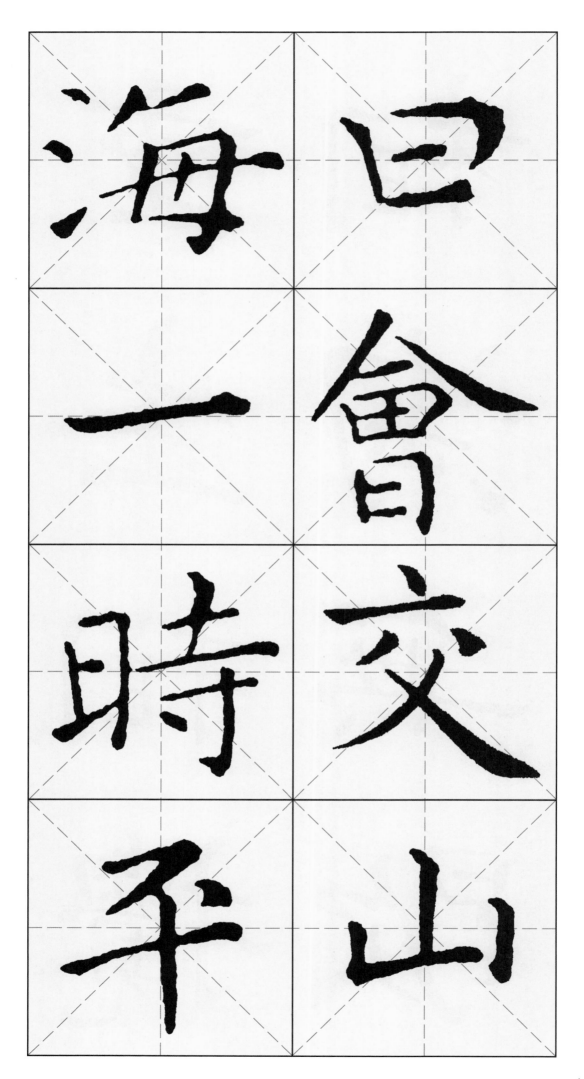

海 旦

一 會

時 交

平 山

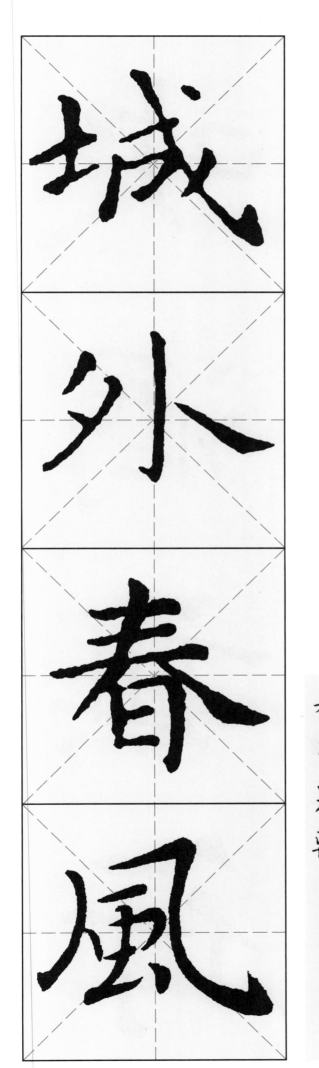

杨柳枝

（唐）刘禹锡

城外春风吹酒旗，行人挥袂日西时。

长安陌上无穷树，唯有垂杨管别离。

城外春风吹酒旗行

人挥袂日西时长安

陌上無窮樹唯有垂

楊管別離　刘禹锡诗 有珠

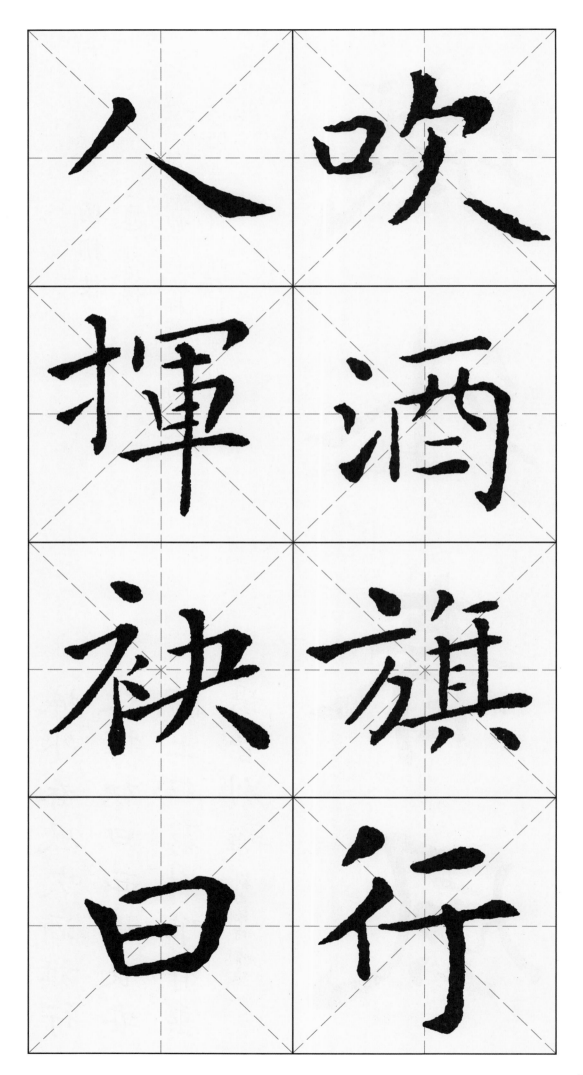

入 吹

揮 酒

袂 旗

曰 行

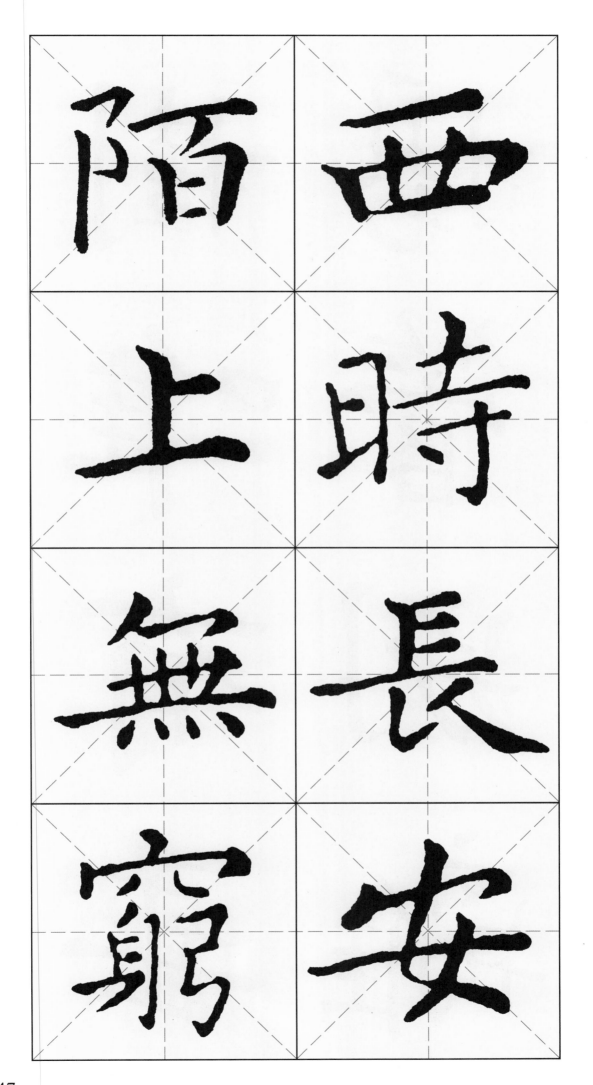

陌 西

上 時

無 長

窮 安

47

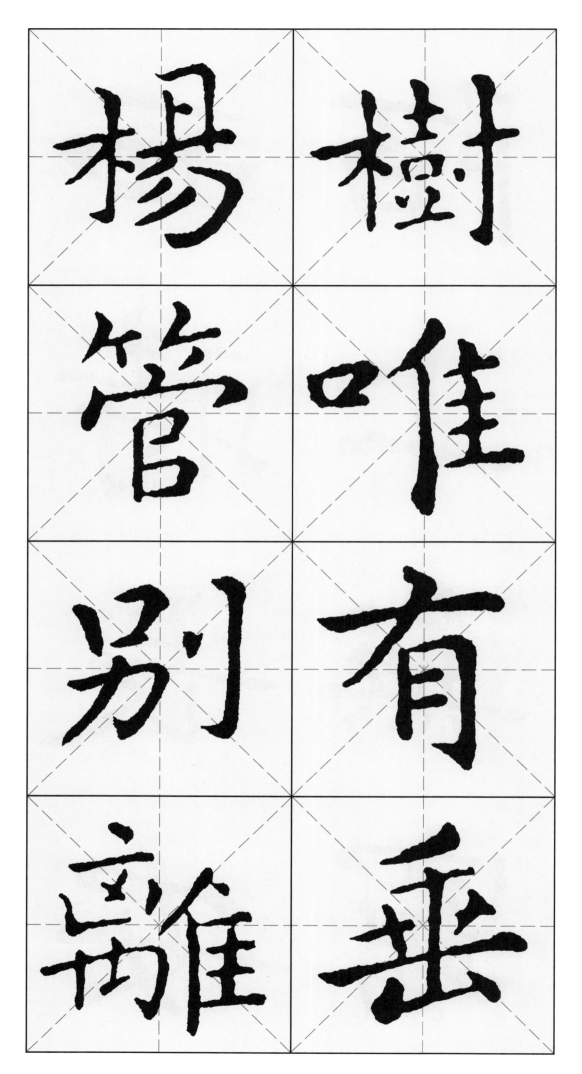

楊樹唯有別垂離管

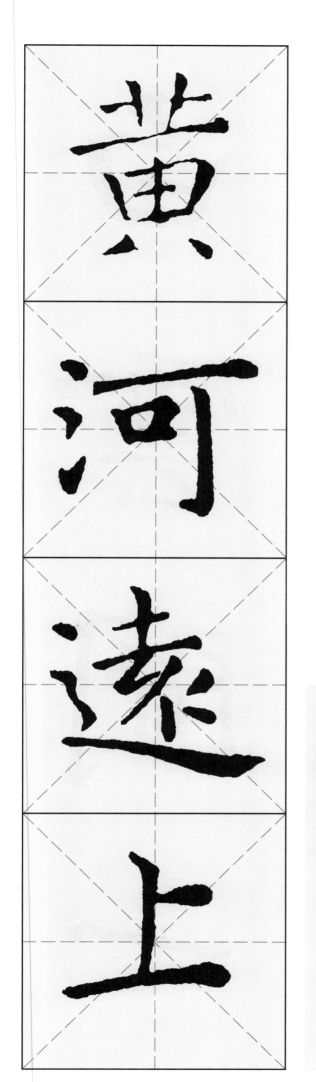

凉州词

（唐）王之涣

黄河远上白云间，一片孤城万仞山。

羌笛何须怨杨柳，春风不度玉门关。

黄河遠上白雲間一
片孤城萬仞山羌笛
何須怨楊柳春風不
度玉門關

唐诗一首有珠

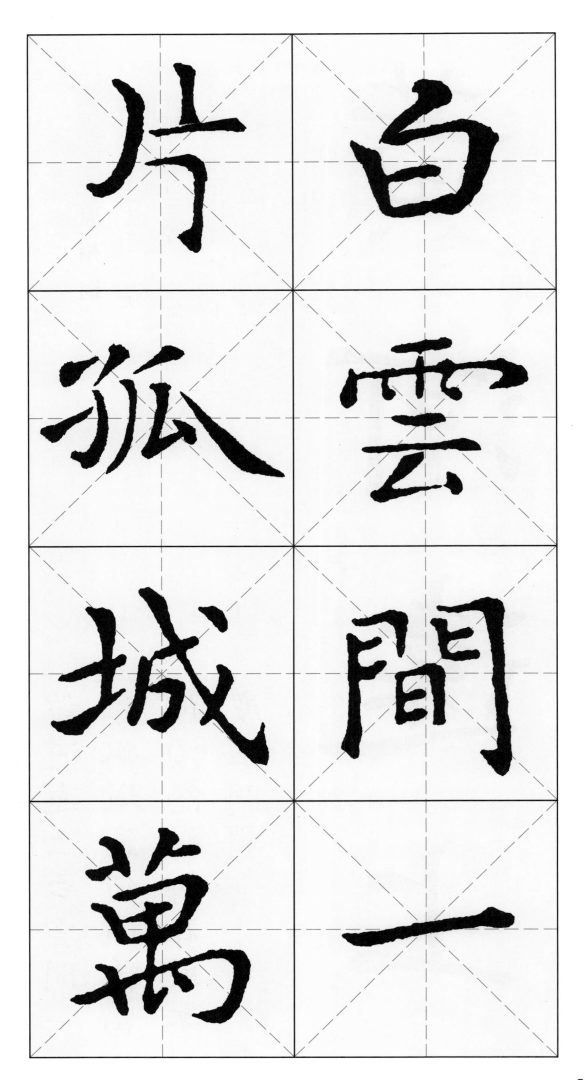

片白

孤雲

城間

萬一

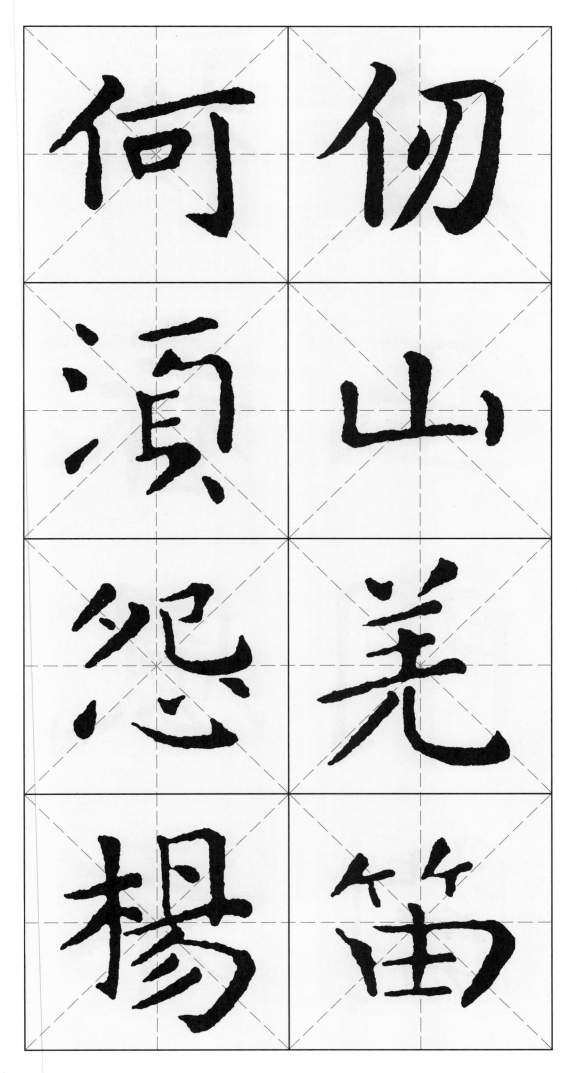

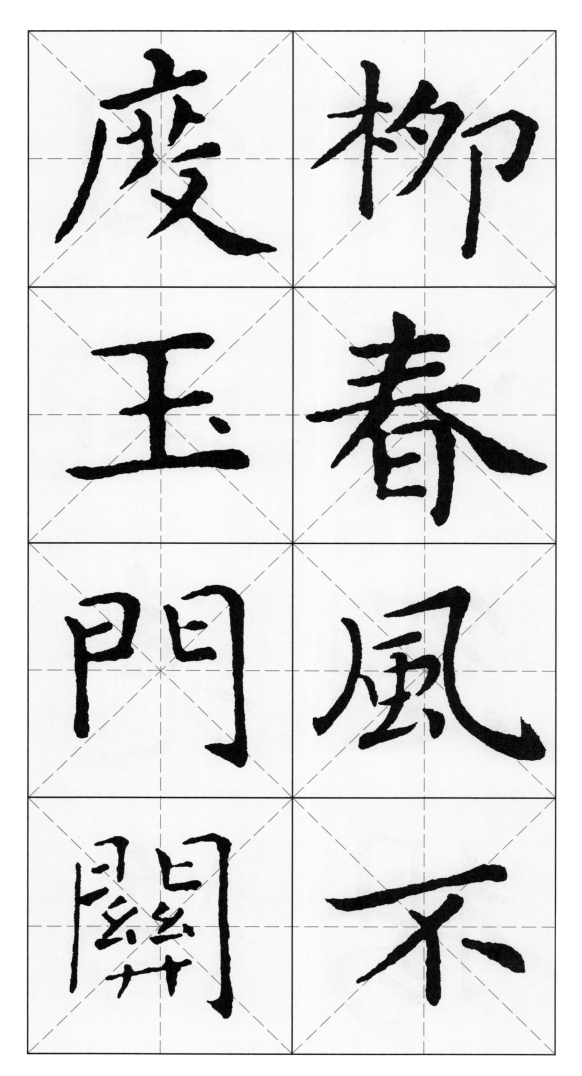

廢　柳
玉　春
門　風
關　不

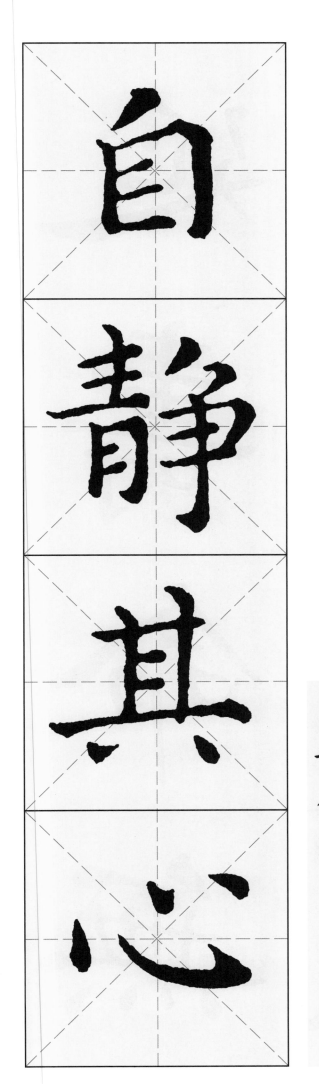

不出门

（唐）白居易

自静其心延寿命，无求于物长精神。

能行便是真修道，何必降魔调伏身。

自静其心延壽命無
求于物長精神骷行
便是真俏道何必降
魔調伏身 白居易诗 宥珠

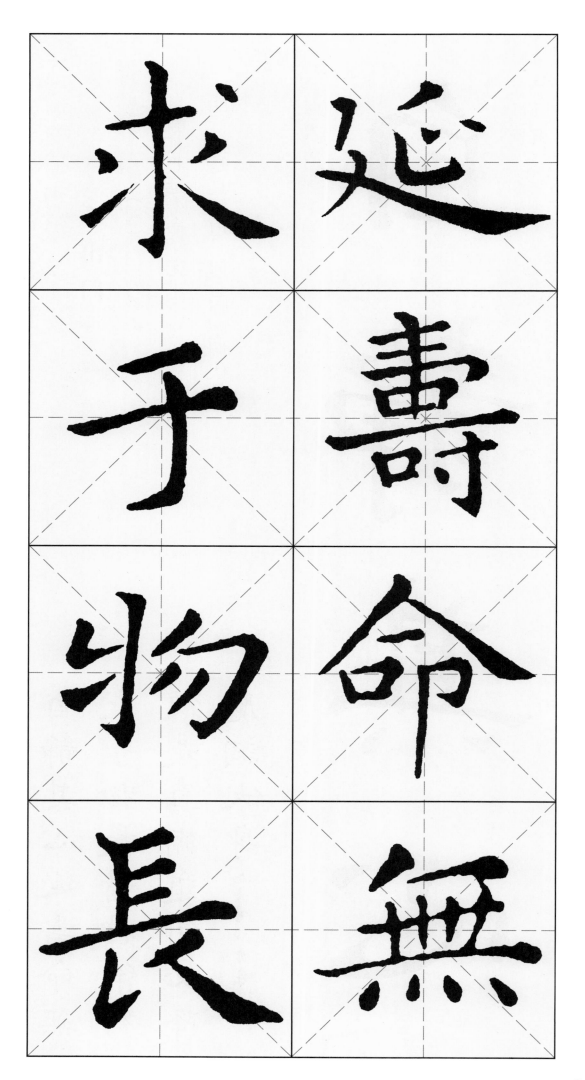

求延

于壽

物命

長無

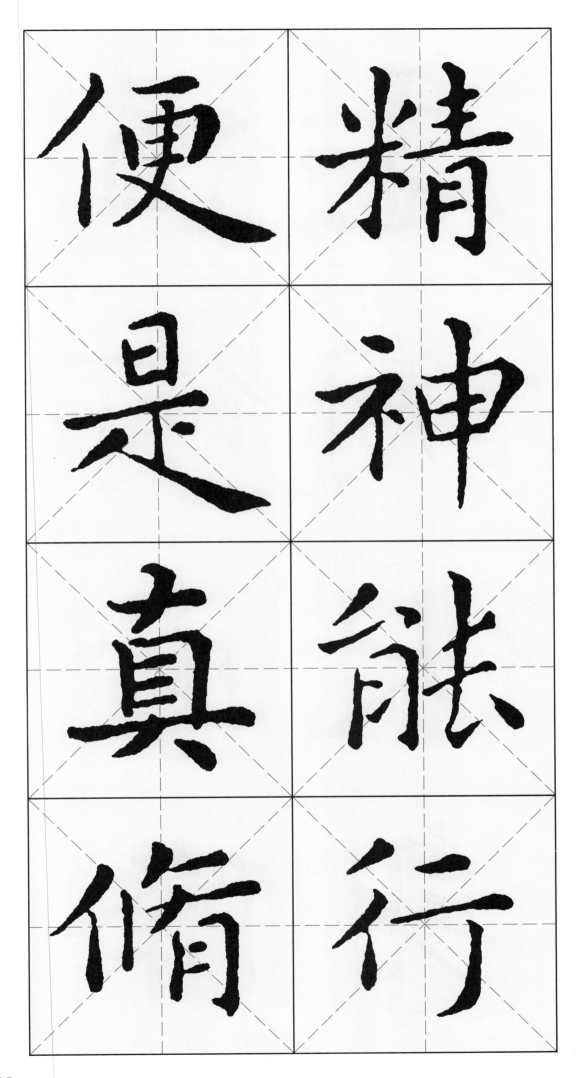

便精
是神
真能
脩行

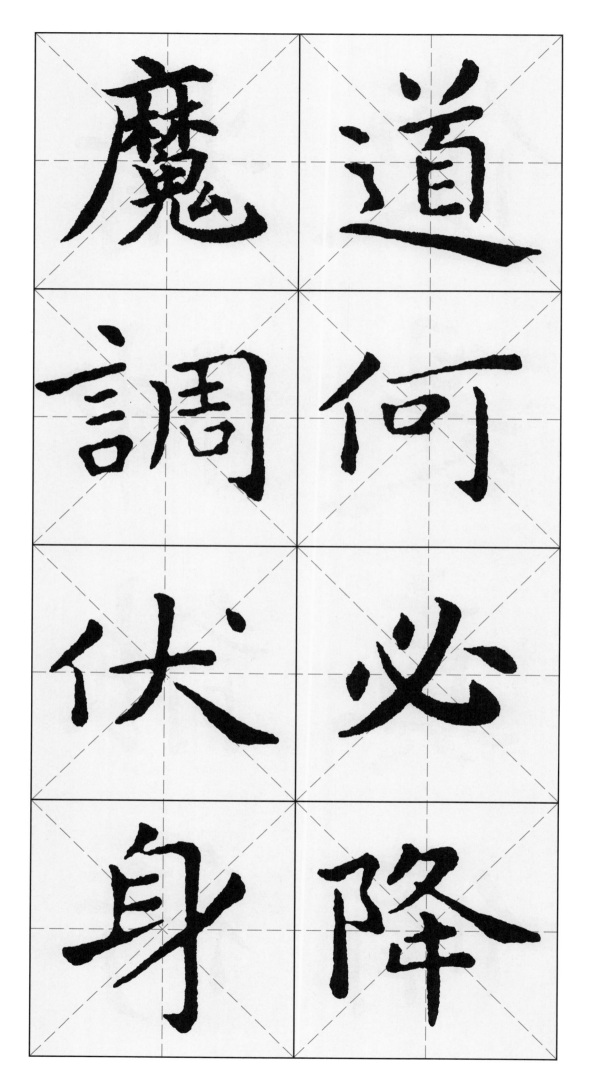

魔道

調何

伏必

身降

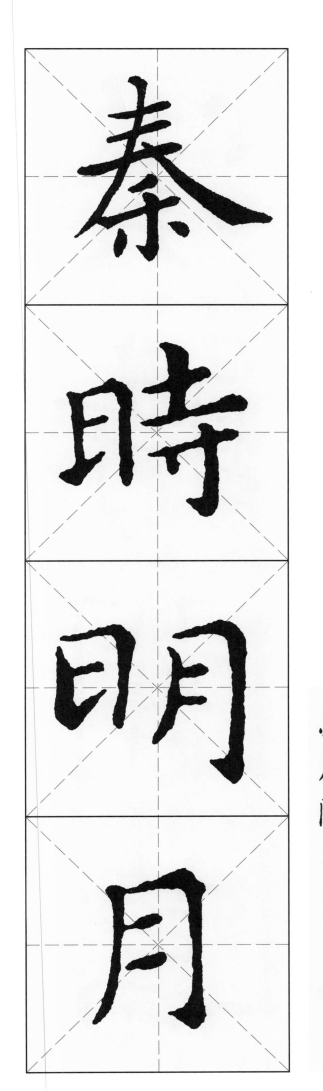

出　塞

（唐）王昌龄

秦时明月汉时关，万里长征人未还。

但使龙城飞将在，不教胡马度阴山。

秦時明月漢時關萬
里長征人未還但使
龍城飛將在不教胡
馬度陰山

王昌龄诗有珠

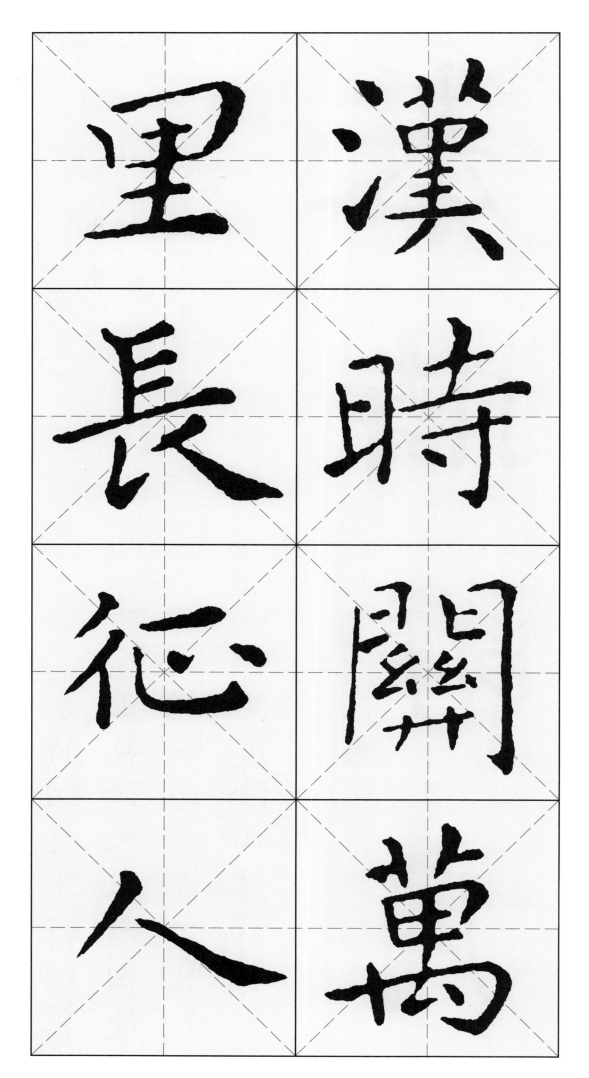

里 漢

長 時

征 關

人 萬

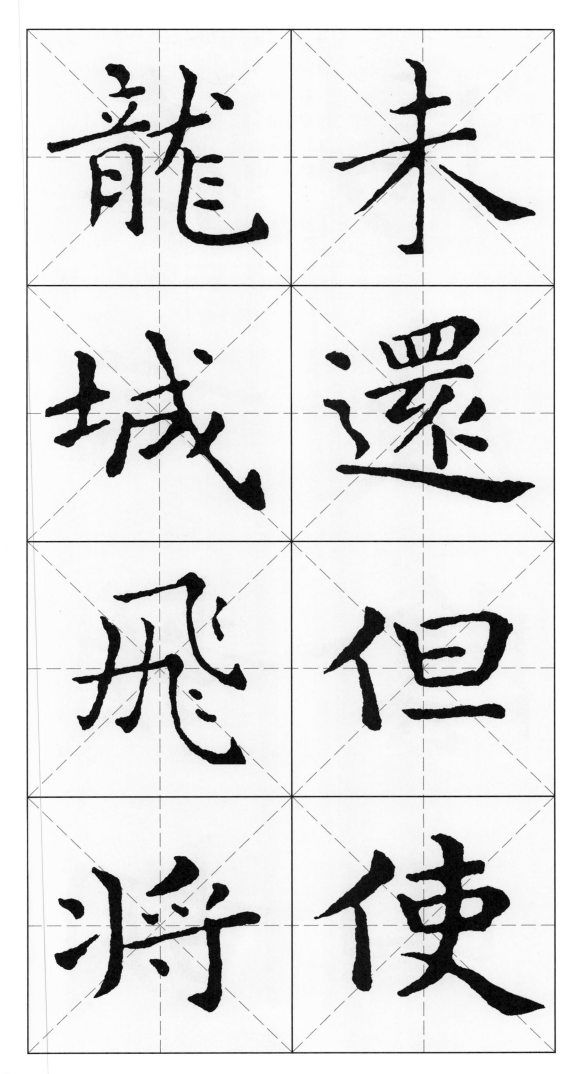

龍 未

城 還

飛 但

將 使

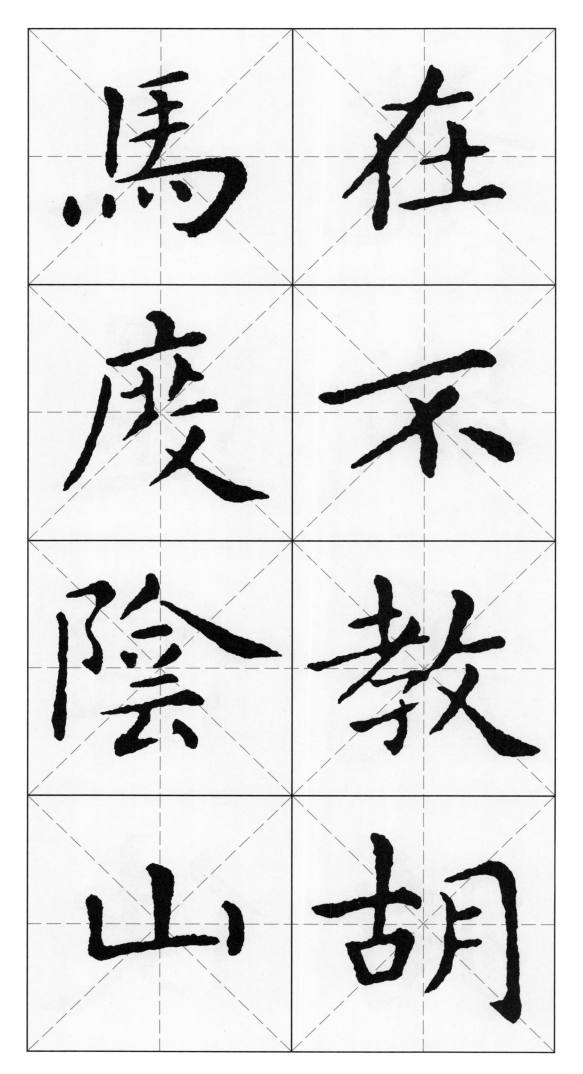

馬在

廄不

陰教

山胡

送杜少府之任蜀川

（唐）王勃

城阙辅三秦，风烟望五津。

与君离别意，同是宦游人。

海内存知己，天涯若比邻。

无为在歧路，儿女共沾巾。

城闕輔三秦風煙望五
津與君離別意同是宦
遊人海內存知己天涯
若比鄰無為在歧路兒
女共沾巾　王勃詩　宵珠

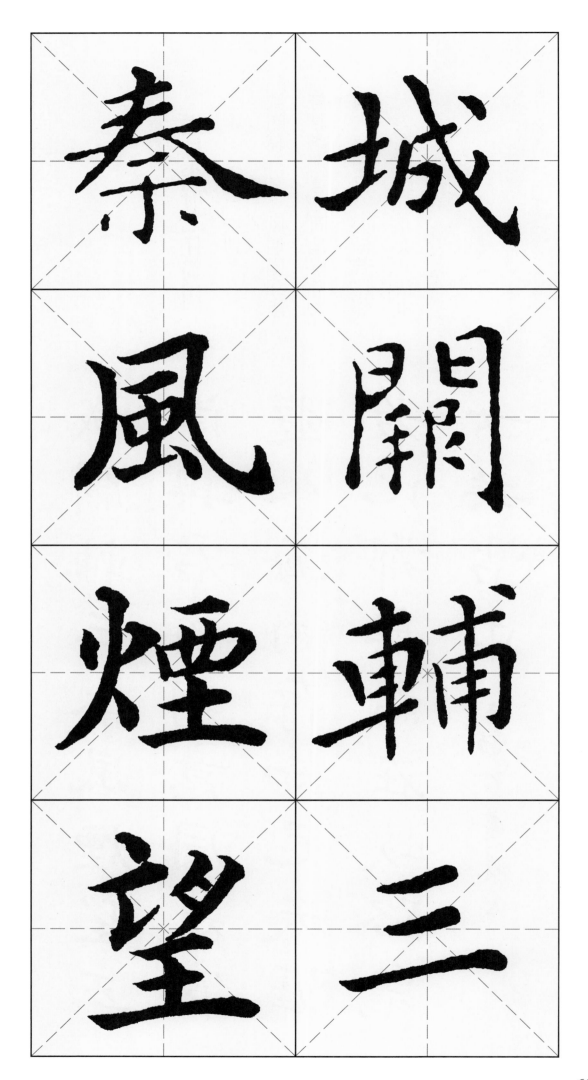

秦城

風關

煙輔

望三

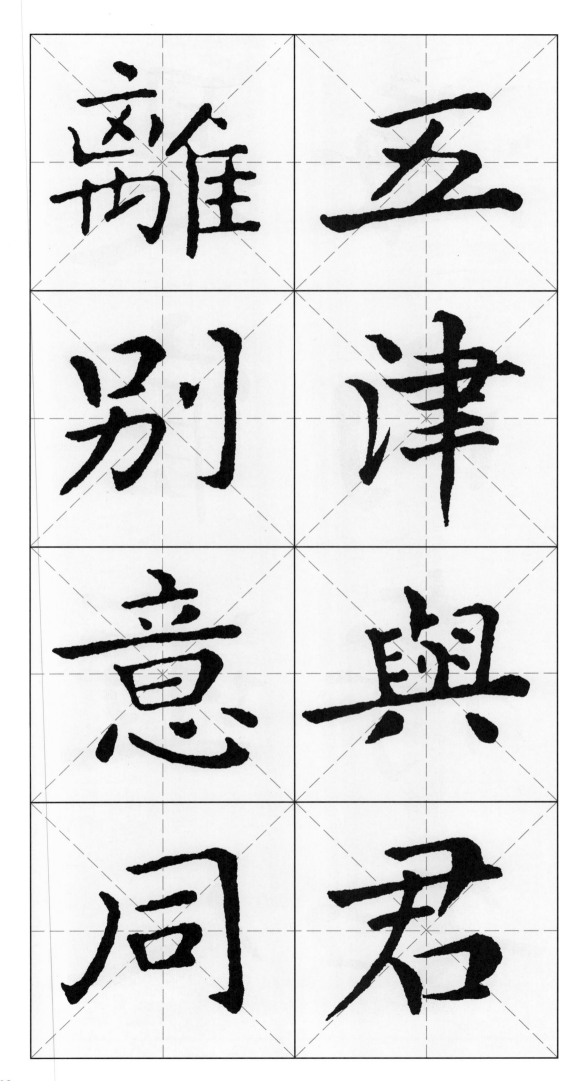

離 互

別 津

意 與

同 君

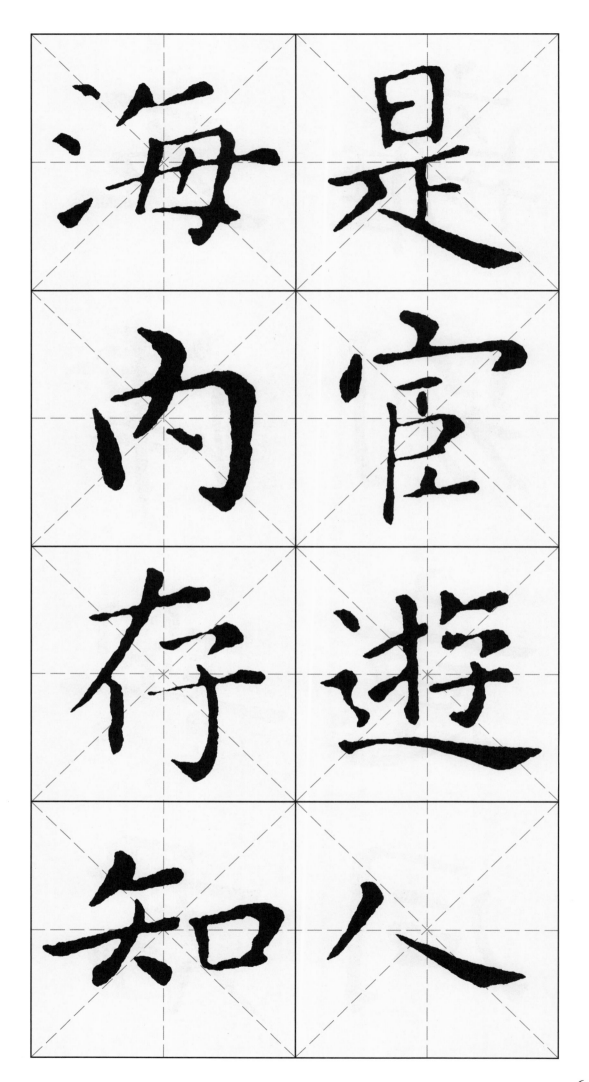

海是

内官

存遊

知人

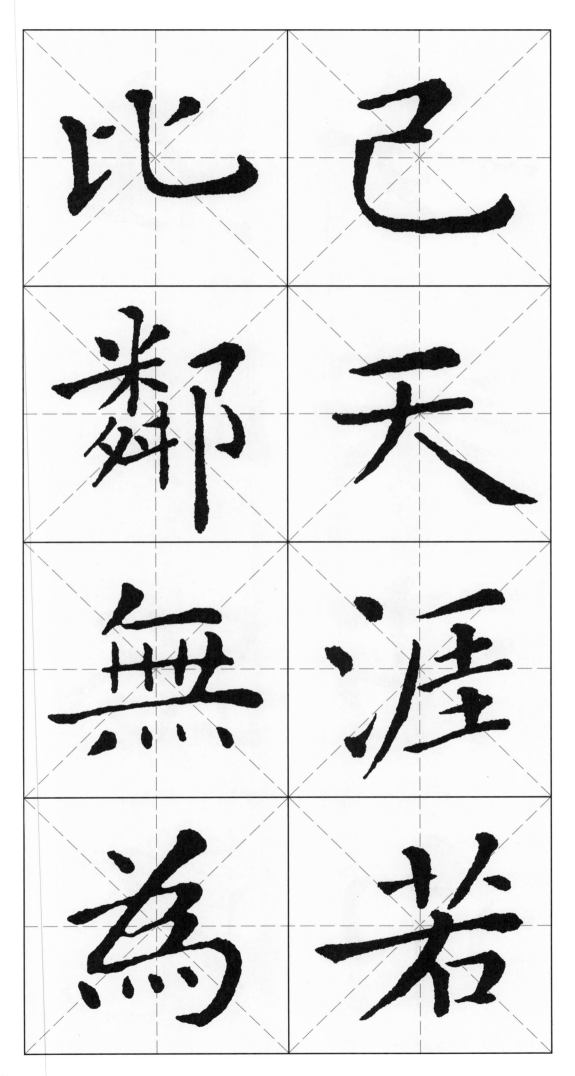

比 己

鄰 天

無 涯

爲 若

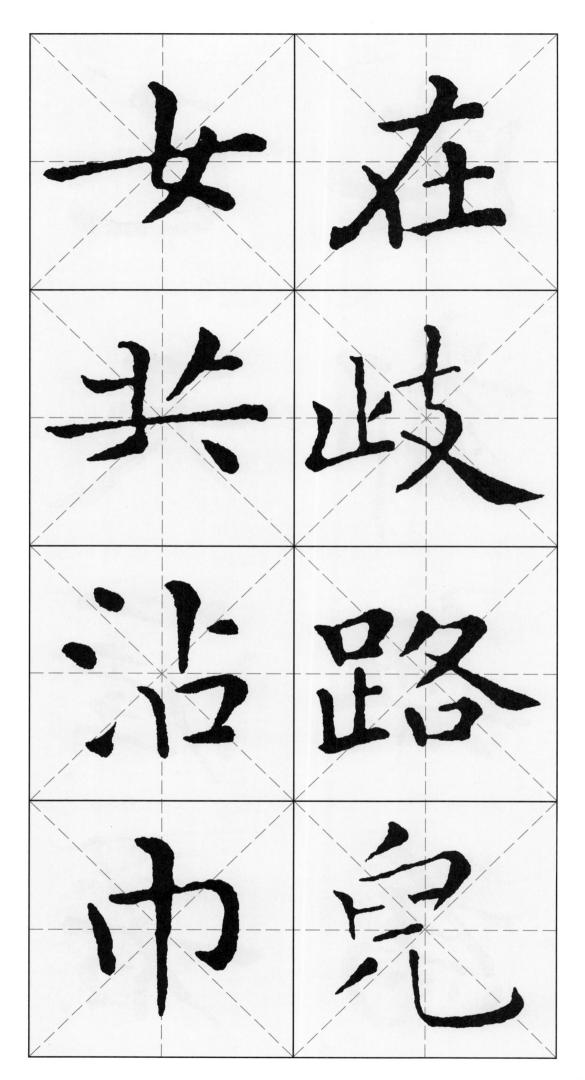

女 在
共 岐
沿 路
巾 兒

谪官后却归故村，
将过虎丘，怅然有作

（唐）刘长卿

万事依然在，无如岁月何。
邑人怜白发，庭树长新柯。
故老相逢少，同官不见多。
唯余旧山路，惆怅枉帆过。

萬事依然在無如歲月
何邑人憐白鬚庭樹長
新柯故老相逢少同官
不見多唯餘舊山路惆
悵枉帆過

劉長卿詩有珠

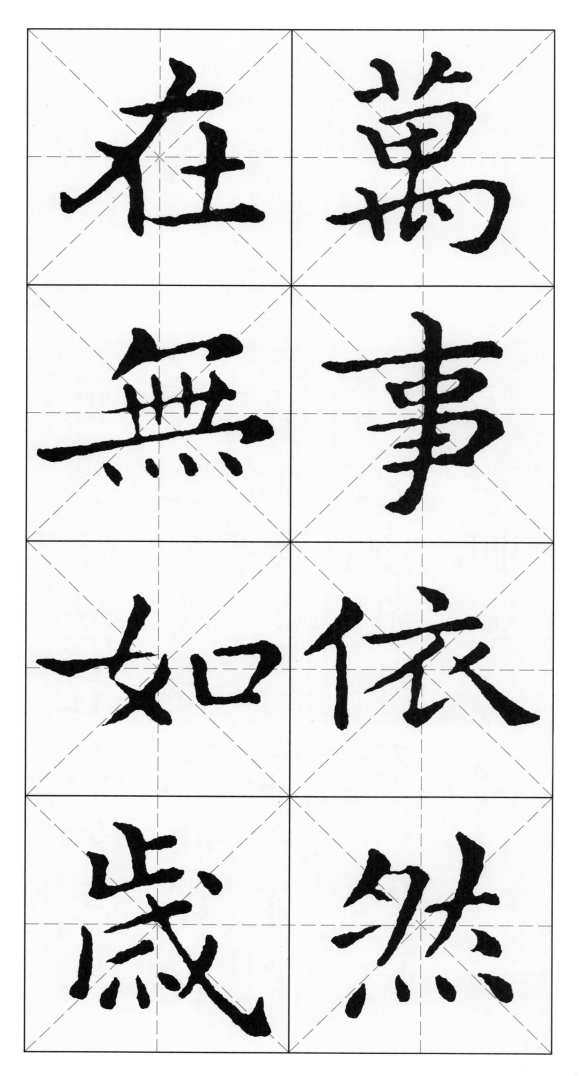

在萬

無事

如依

歲然

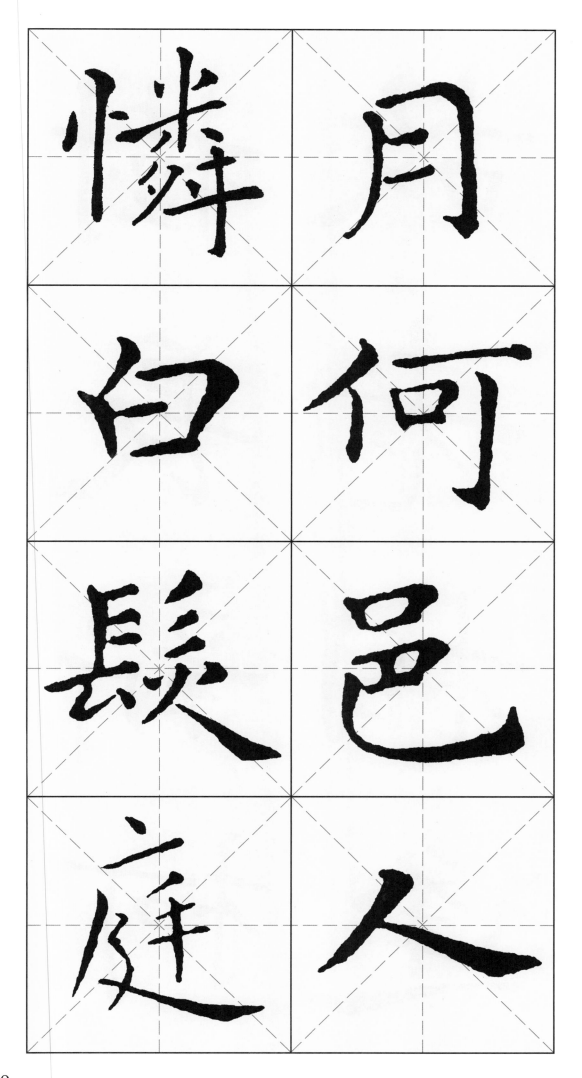

憐　月

白　何

髟　邑

庭　人

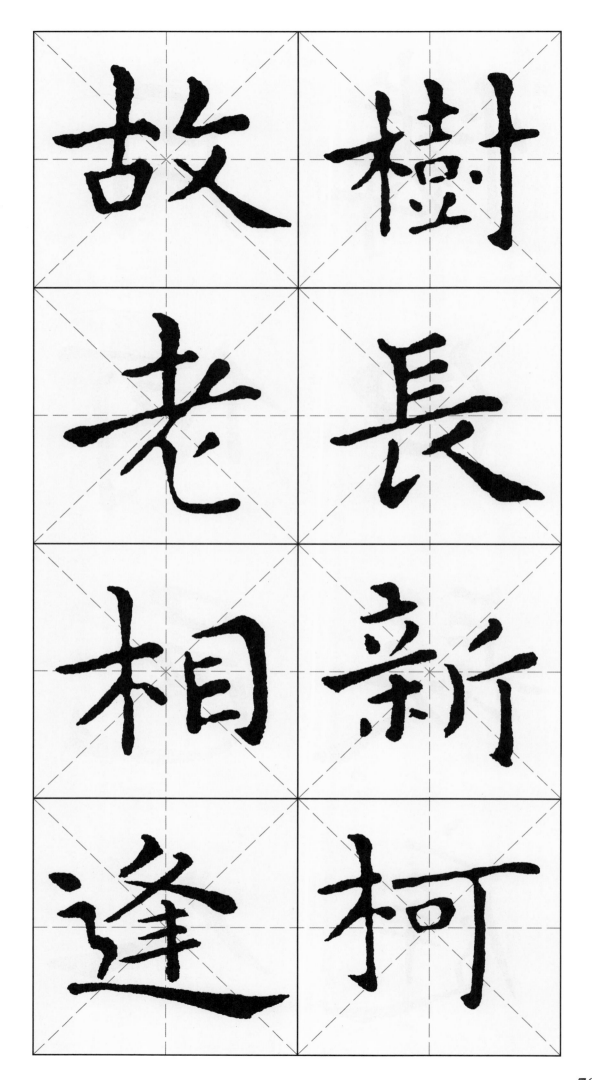

故樹

老長

相新

逢柯

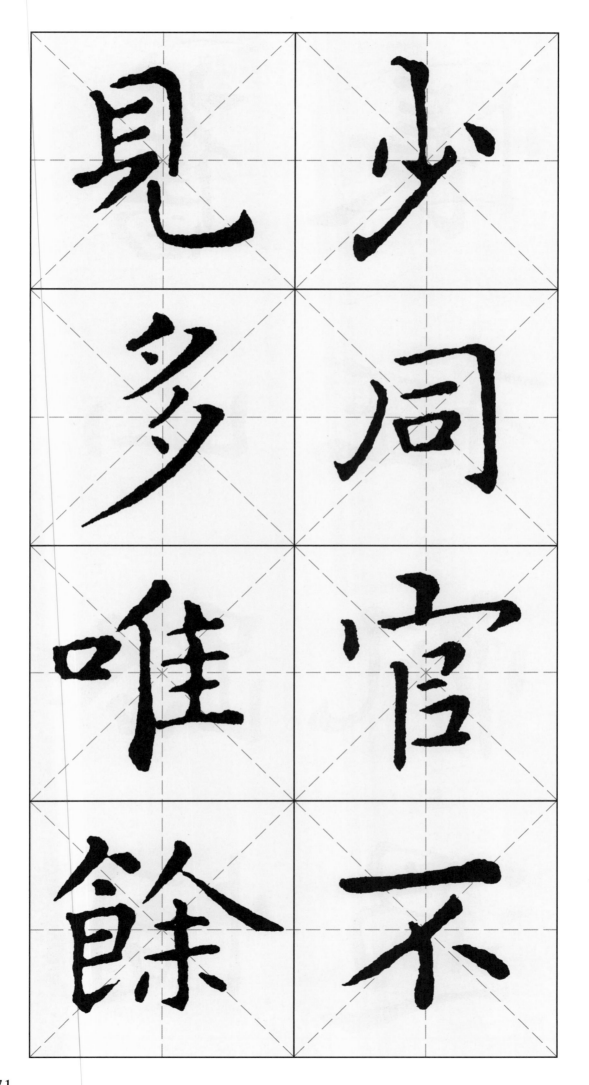

見 少

多 同

唯 官

餘 不

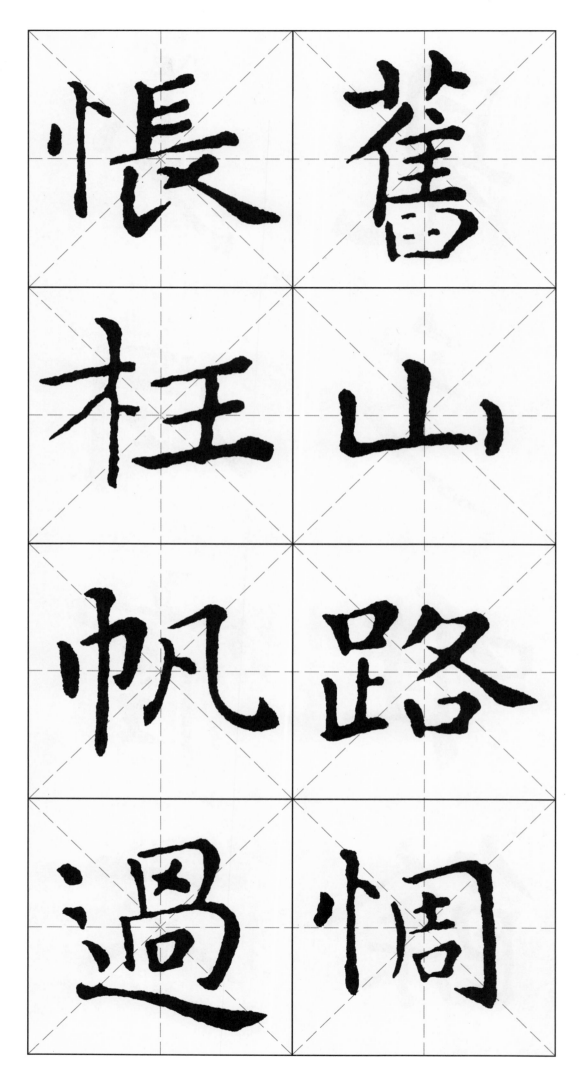

長 舊

柱 山

帆 路

過 惆